더 좋아 보이는 것들의 비밀

퀴즈로 배우는 디자인

퀴즈로 배우는 디자인

초판 1쇄 발행 2024년 4월 19일

지은이 ingectar-e
옮긴이 구수영
펴낸이 장성두
펴낸곳 주식회사 제이펍

출판신고 2009년 11월 10일 제406-2009-000087호
주소 경기도 파주시 회동길 159 3층 / **전화** 070-8201-9010 / **팩스** 02-6280-0405
홈페이지 www.jpub.kr / **투고** submit@jpub.kr / **독자문의** help@jpub.kr / **교재문의** textbook@jpub.kr

소통기획부 김정준, 송찬수, 안수정, 박재인, 배인혜, 나준섭, 이상복, 김은미, 송영화, 권유라
소통지원부 민지환, 이승환, 김정미, 서세원 / **디자인부** 이민숙, 최병찬

기획 및 진행 송찬수 / **내지 및 표지 디자인** 최병찬
용지 타라유통 / **인쇄** 한길프린테크 / **제본** 일진제책사

ISBN 979-11-93926-14-7 (13650)
책값은 뒤표지에 있습니다.

제이펍은 여러분의 아이디어와 원고를 기다리고 있습니다. 책으로 펴내고자 하는 아이디어나 원고가 있는 분께서는
책의 간단한 개요와 차례, 구성과 지은이/옮긴이 약력 등을 메일(submit@jpub.kr)로 보내주세요.

더 좋아 보이는 것들의 비밀

퀴즈로 배운는 디자인

ⓔ ingectar-e 지음 / 구수영 옮김

제이펍

≡ SB Creative

새롭고 감각적인 디자인 교과서

이 책은 퀴즈라는 방식으로 즐겁게 디자인의 기초 지식을 배울 수 있는 '새롭고 감각적인' 디자인 교과서입니다.

썩 좋지 않은 디자인을 좋아 보이는 디자인으로 바꾸는 데에는 비결이 있습니다. 그 비결은 총 47개의 퀴즈를 풀면서 자연스럽게 배울 수 있습니다. 일반인부터 디자이너, 다양한 분야의 크리에이터까지 누구든지 알기 쉽고, 전혀 딱딱하지 않게 읽을 수 있도록 구성했습니다.

가벼운 마음으로 즐기면서 퀴즈를 풀다 보면 어느새 디자인의 기초를 탄탄하게 다지면서 좋아 보이는 디자인의 노하우까지 습득할 수 있습니다.

디자인의 비밀을 알게 되면 달라지는 것

디자인의 비밀을 알면 다음과 같은 것을 할 수 있습니다.

1. 전달 능력이 향상되며, 센스와 발상이 좋아집니다.

2. 정확하고 빠르게 내용을 전달할 수 있습니다.

3. 머릿속의 이미지를 구체적인 형태로 만들 수 있습니다.

4. 디자인의 좋고 나쁨을 판단할 수 있게 됩니다.

5. 목적이나 장소, 시간에 따라 디자인을 구별해 사용할 수 있게 됩니다.

6. 사용자에 맞는 최적의 디자인을 만들 수 있게 됩니다.

이 책으로 세상을 보는 방식이 바뀐다

업무든 취미든 대부분의 일상에서 디자인 기초 지식을 활용할 수 있습니다. 디자인에 대해 알게 되면 지금껏 생각조차 못했던 것까지 눈에 들어오며 세상을 보는 방식이 바뀌게 됩니다.

디자인 때문에 고심하는 분이나 디자인에 관심 있는 분, 무언가를 전하는 것이 어려운 분, 이 외에도 많은 분이 부담 없이 이 책을 읽어 주셨으면 합니다.

**디자인의 비밀을 알고, 시야를 넓혀서
세상 만물에 대한 생각 방식을 업그레이드해 보세요!**

퀴즈

다음 페이지의
두 가지 사례를
비교해 보세요!

더 좋아 보이는
디자인은
어느 쪽 ?

▶ ▶ ▶

정답

B

Right!

사진·문자·프레임으로 달콤한 감성을 강조

Good!
POINT

전체적으로 귀여움이 전해지는 디자인

디자인을 강조하기 위한 '프레임'을 문자와 결합하여 보다 '달콤하고 귀여운 감성'을 표현했습니다.상품 이미지를 최대한 잘 살린 디자인이 완성되었습니다.

퀴즈의 정답을 맞히셨나요?

'쉬운데?' 라고 생각한 분이 많을지도 모르겠네요. 하지만 우리 주변을 둘러보면 '그저 그런 디자인'을 정말 많이 마주치게 됩니다.

조금 더 밝게 보정하면 깔끔해 보일 텐데

조금 더 사용자 입장에서 생각하면 더 많이 팔릴 텐데

등등……

조금 더 심플하면 내용이 잘 전해질 텐데

디자인에 대해 하나라도 더 알고 디자인하는 것과 막연하게 디자인하는 것은 그 결과에서 확연한 차이가 납니다. 지식 없이 완성된 디자인을 보는 것이 너무나 안타까워 이 책을 쓰게 되었습니다.

How to use THIS BOOK

퀴즈를 읽고 A나 B 중 어느 쪽이 좋
은지 마음속으로 정해 주세요. 여기
서 핵심은 '왜 그 답을 선택했는지 이
유를 스스로 생각해 본 후에 페이지
를 넘기는 것'입니다. 답을 맞히면
좋겠지만 틀려도 상관없답니다.
이유를 고민하면서 답을 선택하고
정답을 확인하는 일련의 과정을
통해 디자인 지식이 자연스럽게
몸에 익어 평생 써먹을 수 있게 됩
니다!

Step 1 퀴즈 확인

디자인에 관한 퀴즈를 확인합니다. 각 퀴즈의 취
지를 잘 이해하는 것이 관건입니다.

Step 2 A와 B를 비교하며 정답을 고민해 보세요

두 가지 사례를 비교해 보고 첫 페이지에서 제시한 퀴즈의 답을 생각해 보세요. 퀴즈의 힌트나 조
언이 되는 다양한 정보도 담겨 있습니다.

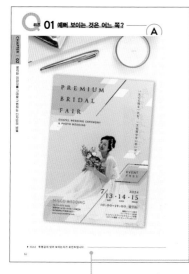

퀴즈의 힌트나 조언

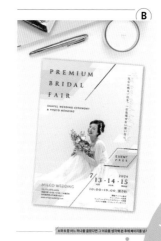

2페이지로 완결!
1페이지는 퀴즈
2페이지는 정답 & 해설

간단 퀴즈도 있어요!!

퀴즈의 답이 맞는지 확인하세요

퀴즈의 정답을 보고 스스로 생각했던 결과와 일치하는지 확인해 보세요. 또한 [Good POINT]와 [Bad POINT], 그리고 [DESIGN Point]를 읽으면서 정답의 이유도 파악하고, 지식도 넓힐 수 있습니다.

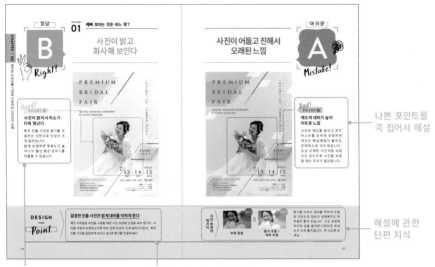

좋은 포인트를 콕 집어서 해설 디자인의 포인트를 자세히 해설

나쁜 포인트를 콕 집어서 해설

해설에 관한 단편 지식

디자인 노하우

앞 페이지에서 설명한 내용에 더해 폭넓게 활용할 수 있는 디자인 노하우를 담았습니다.

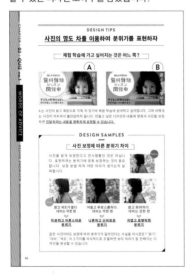

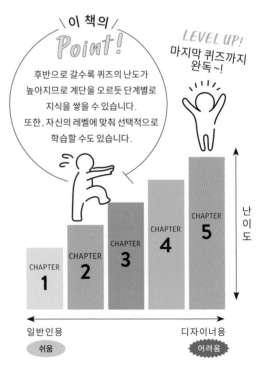

이 책의
Point!

후반으로 갈수록 퀴즈의 난도가 높아지므로 계단을 오르듯 단계별로 지식을 쌓을 수 있습니다. 또한, 자신의 레벨에 맞춰 선택적으로 학습할 수도 있습니다.

LEVEL UP!
마지막 퀴즈까지 완독~!

CHAPTER 1
CHAPTER 2
CHAPTER 3
CHAPTER 4
CHAPTER 5

난이도

일반인용
쉬움

디자이너용
어려움

CONTENTS 차 례

▌ **INTRODUCTION** 더 좋아 보이는 디자인은 어느 쪽? ·········· 3

CHAPTER 〉〉 **01** 알아 두면 도움이 되는 디자인의 비밀

Q 01 제대로 홍보 효과가 나타나는 것은 어느 쪽?

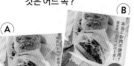

········· 17

Q 02 제대로 전해지는 그래프는 어느 쪽?

········· 23

Q 03 순식간에 내용을 알 수 있는 것은 어느 쪽?

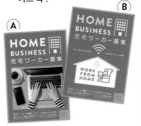

········· 29

Q 04 가독성이 높은 것은 어느 쪽?

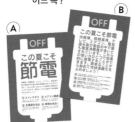

········· 35

Q 05 눈에 띄는 것은 어느 쪽?

········· 41

Q 06 정보가 잘 전해지는 것은 어느 쪽?

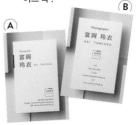

········· 47

Q 07 그래프를 알기 쉬운 것은 어느 쪽?

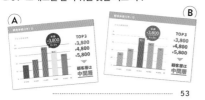

········· 53

Q 08 술술 잘 읽히는 것은 어느 쪽?

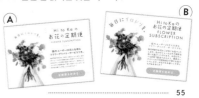

········· 55

Q 09 비교하기 쉬운 것은 어느 쪽?

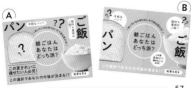

········· 57

COLUMN 디자인에서 빼놓을 수 없는 색 / 색상·명도·채도 ·········· 59

Q 01 예뻐 보이는 것은 어느 쪽?

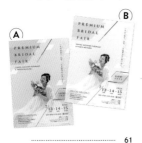

61

Q 02 맛있어 보이는 것은 어느 쪽?

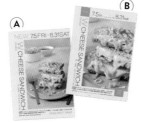

67

Q 03 깨끗함이 느껴지는 것은 어느 쪽?

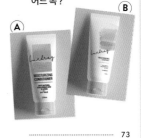

73

Q 04 리듬감 있게 읽을 수 있는 것은 어느 쪽?

79

Q 05 안정감이 있는 것은 어느 쪽?

85

Q 06 스토리를 상상할 수 있는 것은 어느 쪽?

91

Q 07 고급스러움이 느껴지는 것은 어느 쪽?

97

Q 08 단정해 보이는 것은 어느 쪽?

103

Q 09 통일감이 있는 것은 어느 쪽?

105

COLUMN 색이 가진 이미지의 힘을 배우자 / 톤(색조) 107

Q01 회사 소개 팸플릿에 최적인 것은 어느 쪽?

109

Q02 어린이 대상 포스터로 어울리는 것은 어느 쪽?

115

Q03 내추럴한 카페에 어울리는 메뉴판은 어느 쪽?

121

Q04 여행의 테마에 맞는 페이지 디자인은 어느 쪽?

127

Q05 패션지 독자층에 맞는 디자인은 어느 쪽?

133

Q06 웨딩 컨설팅 사이트에 어울리는 것은 어느 쪽?

139

Q07 고급 브랜드의 스킨케어 상품에 어울리는 웹사이트는 어느 쪽?

145

Q08 모델하우스 전단지로 더 어울리는 것은 어느 쪽?

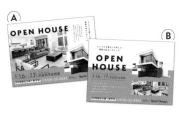

153

Q09 구인 광고로 효과적인 것은 어느 쪽?

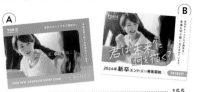

155

Q10 과정 설명 디자인으로 더 좋은 것은 어느 쪽?

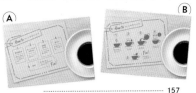

157

COLUMN 웹 디자인의 기본을 배우자 / 반응형 디자인 ⋯⋯⋯⋯⋯⋯⋯⋯⋯⋯⋯ 159

01 도로변 광고로 적절한 것은 어느 쪽?

............ 161

02 들어가기 쉬운 카페 매장은 어느 쪽?

............ 167

03 오피스 거리에 있는 인테리어 숍의 간판으로 어울리는 쪽은?

............ 173

04 SNS 광고로 효과적인 것은 어느 쪽?

............ 179

05 신상품 발매 천장걸이 광고로 효과적인 것은 어느 쪽?

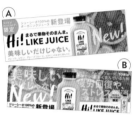

............ 185

06 여름의 이미지가 샘솟는 것은 어느 쪽?

............ 191

07 런치 광고에 최적인 것은 어느 쪽?

............ 197

08 디너 광고에 최적인 것은 어느 쪽?

............ 199

09 크리스마스 행사 광고에 어울리는 것은 어느 쪽?

............ 201

COLUMN **물건이 잘 팔리는 매장 만들기의 비밀** / 가게의 디스플레이 203

Q 01 성인 여성을 대상으로 한
디자인은 어느 쪽?

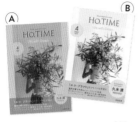

............... 205

Q 02 디자이너의 관심을 끄는
포스터는 어느 쪽?

............... 211

Q 03 모두 함께 즐기는 야외 페스티벌
전단지에 어울리는 것은 어느 쪽?

............... 217

Q 04 사고 싶어지는 자기계발서는
어느 쪽?

............... 223

Q 05 어린이 마음에 와닿는 전단지는
어느 쪽?

............... 229

Q 06 마켓플레이스 사업을 하는 기업 로고 마크에
최적인 것은 어느 쪽?

............... 235

Q 07 전국에 체인을 갖춘 내추럴 카페의 패키지 디자인
으로 최적인 것은 어느 쪽?

............... 243

Q 08 많은 사람이 모일 것 같은 세미나 광고는
어느 쪽?

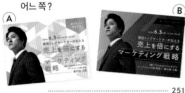

............... 251

Q 09 남녀노소 누구에게나 눈길을 끄는 것은 어느 쪽?

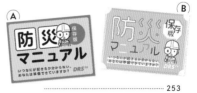

............... 253

COLUMN 모두에게 친절한 디자인 / 유니버설 디자인 255

01

알아 두면 도움이 되는
디자인의 비밀

—

디자인은 '아무 생각 없이' 그냥 만들어서는 안 됩니다.
디자이너가 완성한 디자인에는 다 이유가 있습니다.
CHAPTER 01에는 다양한 상황에서 도움이 되는
디자인의 비밀을 모았습니다.
우리 주변에서 쉽게 볼 수 있는 사례를 담았기에
누구든 즐겁게 읽을 수 있습니다.
디자인의 비밀을 살포시 들여다봅시다!

CHAPTER 01 | CONTENTS

퀴즈 01 제대로 홍보 효과가 나타나는 것은 어느 쪽? ⋯⋯⋯⋯ 17

퀴즈 02 제대로 전해지는 그래프는 어느 쪽? ⋯⋯⋯⋯⋯ 23

퀴즈 03 순식간에 내용을 아는 것은 어느 쪽? ⋯⋯⋯⋯⋯ 29

퀴즈 04 가독성이 높은 것은 어느 쪽? ⋯⋯⋯⋯⋯⋯⋯ 35

퀴즈 05 눈에 띄는 것은 어느 쪽? ⋯⋯⋯⋯⋯⋯⋯⋯ 41

퀴즈 06 정보가 잘 전해지는 것은 어느 쪽? ⋯⋯⋯⋯⋯ 47

퀴즈 07 그래프를 알기 쉬운 것은 어느 쪽? ⋯⋯⋯⋯⋯ 53

퀴즈 08 술술 잘 읽히는 것은 어느 쪽? ⋯⋯⋯⋯⋯⋯ 55

퀴즈 09 비교하기 쉬운 것은 어느 쪽? ⋯⋯⋯⋯⋯⋯⋯ 57

제대로
홍보 효과가
나타나는 것은
어느 쪽 ?

▶ ▶ ▶

! 문제를 제대로
읽고 나서
페이지를
넘기세요!

Q 퀴즈 01 제대로 홍보 효과가 나타나는 것은 어느 쪽?

A

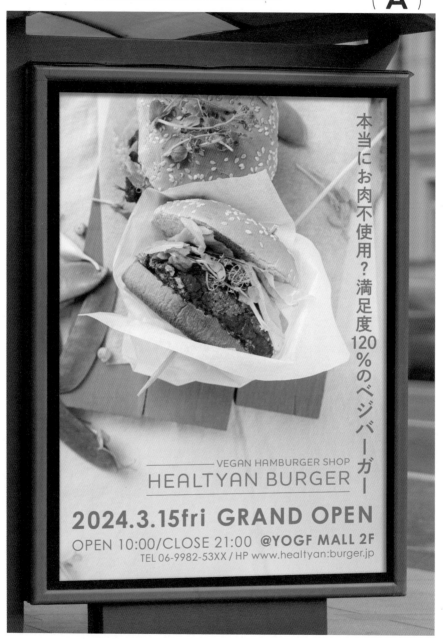

▶ Hint 무엇을 전하고자 하는 홍보 포스터인지 생각해 보세요!

本当にお肉不使用？
満足度120%のベジバーガー

2024
3/15 fri

VEGAN HAMBURGER SHOP
HEALTYAN BURGER

GRAND OPEN

OPEN 10:00/CLOSE 21:00 @YOGF MALL 2F
TEL 06-9982-53XX / HP www.healtyan:burger.jp

A와 B 중 어느 쪽인지 마음속으로 정한 후에 페이지를 넘기세요!

정답

B

Right!

Answer
01 제대로 홍보 효과가 나타나는 것은 어느 쪽?

강약 조절이 잘 되어 있으며 정보가 명확히 전해진다

Good!
POINT ①

가장 전달하고 싶은 부분을 알기 쉽게 강조한다

타이틀은 크고 굵게, 날짜는 원으로 감싸는 등 다른 정보와 차별화되어 있기 때문에 한눈에 내용이 전해집니다. 이 포스터에서 가장 전하고 싶은 내용은 3월 15일에 상점을 오픈한다는 사실입니다.

Good!
POINT ②

문자 크기에 변화를 준다

정보의 우선순위에 따라 문자 크기를 바꾸는 것만으로 알기 쉬운 디자인이 됩니다.

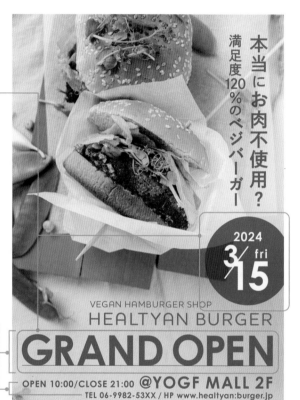

本当にお肉不使用？
満足度120%のベジバーガー

2024
3/fri
15

VEGAN HAMBURGER SHOP
HEALTYAN BURGER
GRAND OPEN
OPEN 10:00/CLOSE 21:00 @YOGF MALL 2F
TEL 06-9982-53XX / HP www.healtyan:burger.jp

DESIGN — Point

우선순위를 생각해서 강약을 조절하세요!

많은 사람의 눈에 띄는 포스터를 만들 때는 정보의 강약을 조절한 레이아웃이 중요합니다. 무엇을 가장 전하고 싶은지 우선순위를 생각해서 디자인을 살펴봅시다.

보여 주는 방식에 차이가 없고 눈길을 사로잡지 못한다

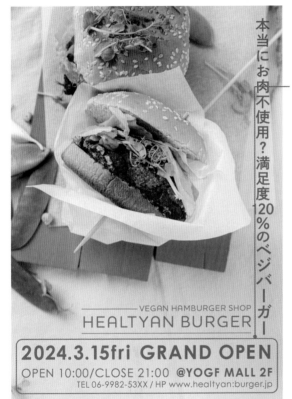

Bad!
POINT ❶

전체적으로 강약 조절이 되어 있지 않다

문자 크기나 굵기의 차이가 적어 꼼꼼하게 내용을 읽지 않으면 무엇에 관한 홍보인지 파악하기 어렵습니다.

특히 포스터 디자인은 순간적으로 전해지는 표현이 필요하기에 날짜나 개점일처럼 중요한 정보는 크게 키워 눈에 띄게 하는 것이 좋습니다.

강약조절 테크닉			
①굵은 문자를 사용한다	SALE	≫	**SALE**
②밑줄을 긋는다	SALE	≫	SALE
③색을 바꾼다	SALE	≫	SALE
④테두리＋이탤릭	**SALE**	≫	*SALE*

타이틀이나 캐치프레이즈 등 가장 눈에 띄었으면 하는 정보에만 ①~④처럼 문자를 디자인하면 다른 정보와 간단히 차별화할 수 있습니다. 다양한 강조 테크닉을 적용해 보세요.

DESIGN TIPS
대비를 높여서 임팩트 있는 디자인으로

┌ 대비(Contrast)에 관하여 ┐

①대비가 약한 레이아웃

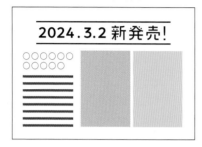

②대비가 강한 레이아웃

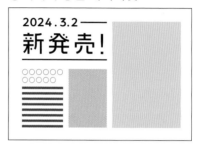

위의 그림을 보면 ①은 전체적으로 차분한 인상을 줍니다. 그에 비해 ②는 이미지와 문자에 크고 작은 차이가 있어서 다이내믹한 인상입니다.

②처럼 대비를 크게 키우면 강약이 느껴지고, 임팩트 있는 레이아웃이 됩니다. 강약 조절을 함으로써 전하고 싶은 정보의 위상도 명확해지므로 빠르게 핵심 내용을 전할 수 있습니다. 포스터나 배너 광고 등을 제작할 때 알아 두면 좋은 지식입니다.

DESIGN SAMPLES
—
┌ 대비가 강한 디자인 ┐

타이틀과 일러스트를 함께 매치함으로써 타이틀의 인상이 보다 강렬해지며, '타임 세일이야! 서둘러!' 라는 메시지가 순식간에 전해집니다.

한 곳만 색을 바꿈으로써 부분적으로 주목도를 높일 수 있습니다. '500 POINT'를 받을 수 있다는 점이 전해집니다.

Q

퀴즈
02

제대로
전해지는 그래프는 ▶ ▶ ▶
어느 쪽 ?

Q 퀴즈 02 제대로 전해지는 그래프는 어느 쪽?

A

CHAPTER | 01 알아 두면 도움이 되는 디자인의 비밀

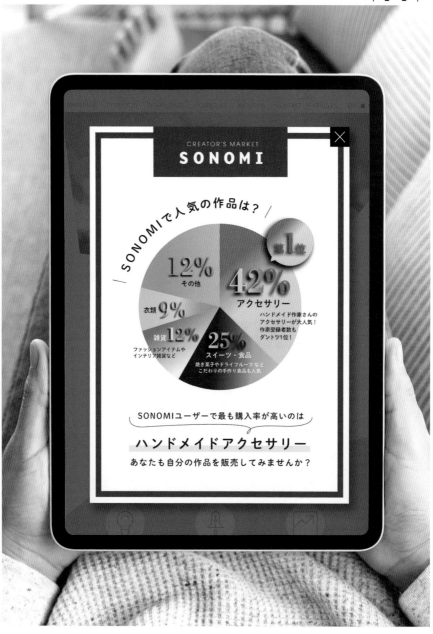

CREATOR'S MARKET
SONOMI

SONOMIで人気の作品は？

第1位

12% その他

42% アクセサリー

ハンドメイド作家さんの
アクセサリーが大人気！
作家登録者数も
ダントツ1位！

衣類 9%

雑貨 12%
ファッションアイテムや
インテリア雑貨など

25% スイーツ・食品
焼き菓子やドライフルーツなど
こだわりの手作り食品も人気

SONOMIユーザーで最も購入率が高いのは

ハンドメイドアクセサリー

あなたも自分の作品を販売してみませんか？

▶ Hint '무엇이', '어느 정도' 많은지 빠르게 전해지는 것은 어느 쪽인지 생각해 보세요!

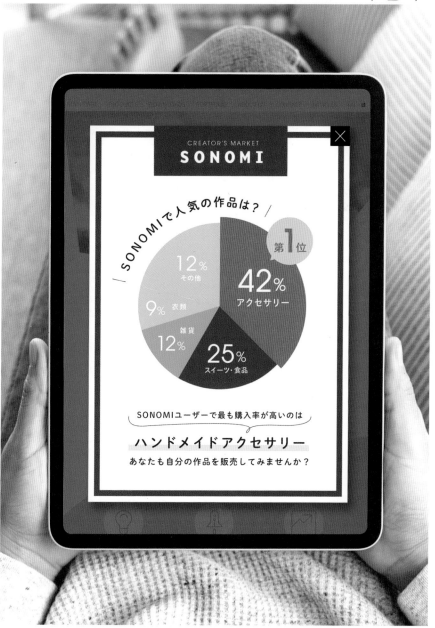

정답은 다음 페이지에서 왼쪽 위!

정답

B

Right!

심플하고 알기 쉽다

Good!
POINT ❶

심플한 색과 크기로 구분한다

1위인 액세서리(アクセサリー) 만 따뜻한 계열의 색을 사용하고, 나머지는 차가운 계열의 색을 사용했습니다. 또한, 크기도 살짝 변경함으로써 1위가 무엇인지 단번에 전해집니다.

Good!
POINT ❷

필수 정보는 최소한으로

웹 광고는 전달 속도가 생명입니다. 상세 정보는 최대한 줄이고, 중요 정보만으로 심플하게 정리합시다.

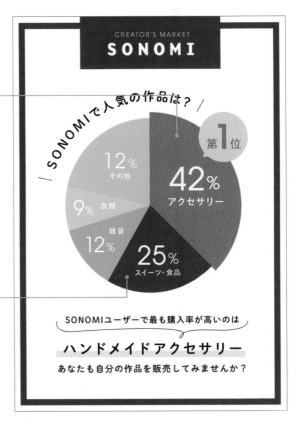

DESIGN
—
Point

그래프나 도표는 디자인과 내용 모두 심플하게

그래프나 도표는 문장으로 설명하기에는 너무 방대한 정보를 한눈에 알기 쉽게 전하는 디자인입니다. 그러므로 한순간에 빠르게 핵심을 파악할 수 있도록 심플하게 표현하는 것이 중요합니다.

산만해서
눈에 들어오지 않는다

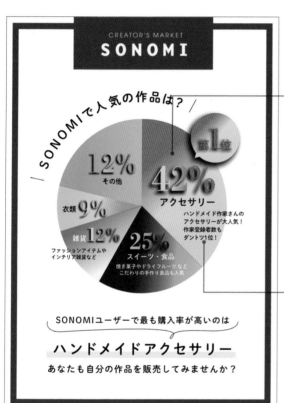

CREATOR'S MARKET
SONOMI

SONOMIで人気の作品は？

第1位

42%
アクセサリー

12%
その他

衣類 9%

雑貨 12%
ファッションアイテムや
インテリア雑貨など

25%
スイーツ・食品
焼き菓子やドライフルーツなど
こだわりの手作り食品も人気

ハンドメイド作家さんの
アクセサリーが大人気！
作家登録者数も
ダントツ1位！

SONOMIユーザーで最も購入率が高いのは

ハンドメイドアクセサリー

あなたも自分の作品を販売してみませんか？

Bad!
POINT ❶

그래프에 그러데이션은
불필요

그러데이션의 화려함으로 정작
내용이 눈에 들어오지 않습니다.

Bad!
POINT ❷

정보가 너무 많다

포함된 정보가 너무 많으면 오히
려 읽고 싶은 마음이 사라집니
다.특히 그래프에 사용할 정보
라면 압축해서 심플하게 정리하
세요.

기호화 | 심플하게

문자로 설명

음악 구독 서비스의 구조

사용자 → 정액 이용료 지불
음악 서비스 업체 → 음악 제공

그래픽으로 설명

사용자

정액 이용료
지불

음악 제공

음악 서비스
업체

문자만으로 설명하는 것
(왼쪽)과 그래픽을 활용
한 설명(오른쪽)은 직관
적으로 이해하는 데 차이
가 납니다. 정보를 너무
과하게 채워 넣지 않는 것
이 포인트입니다.

DESIGN TIPS
그래프·도표는 읽는 것이 아니라 보는 것!

한눈에 좋은 회사임을 알 수 있는 도표는 어느 쪽?

2024년 미용실 체인점 비교

	A사	B사	C사
가성비	보통	저렴	비쌈
접근성	매장 적음	매장 많음	매장 적음
접객	평범	좋음	좋음

2024년 미용실 체인점 비교

	A사	B사	C사
가성비	△	○	✕
접근성	△	○	△
접객	△	○	○

A는 항목마다 결과를 읽어야만 내용을 알 수 있으므로 어떤 회사가 최고인지 판단하려면 시간이 걸립니다. 반면 B는 문장 대신 기호를 사용했고, 색까지 더하여 한눈에 어떤 회사가 좋은지 파악할 수 있습니다.

이처럼 그래프나 도표는 **정보를 가시화하여 심플하게 시각적으로 전하는 것**이 핵심입니다. 따라서 필요 이상의 문자나 입체감과 같은 과도한 그래픽 표현은 불필요합니다. 꼭 필요한 최소한의 정보만 담아서 보다 명확하게 전해지는 그래프나 도표를 만들어 보세요. 그래프나 도표를 활용하면 전달력을 크게 높일 수 있습니다.

DESIGN SAMPLES
—
심플하게 기호로 표현한 디자인

인원수가 얼마나 늘었는지
간단한 일러스트로 일목요연하게

숫자에 더해 일러스트와 색으로
쉽게 비교할 수 있음

Q 퀴즈 03

순식간에 내용을 알 수 있는 것은 어느 쪽 ? ▶ ▶ ▶

Q 퀴즈 03 순식간에 내용을 알 수 있는 것은 어느 쪽?

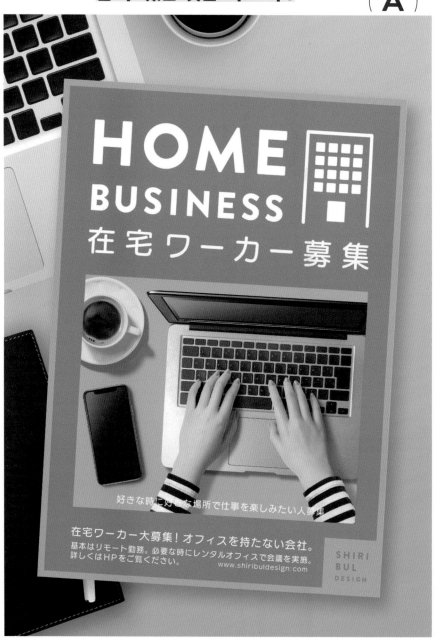

▶ Hint 재택근무라는 점이 알기 쉽게 드러나는지가 포인트입니다.

HOME
BUSINESS

在宅ワーカー募集

好きな時に好きな場所で　　　　仕事を楽しみたい人募集

WORK FROM HOME

在宅ワーカー大募集！オフィスを持たない会社。
基本はリモート勤務。必要な時にレンタルオフィスで会議を実施。
詳しくはHPをご覧ください。
www.shiribuldesign.com

SHIRI BUL DESIGN

정답

B

Right!

일러스트를 사용하면
한눈에 전해진다

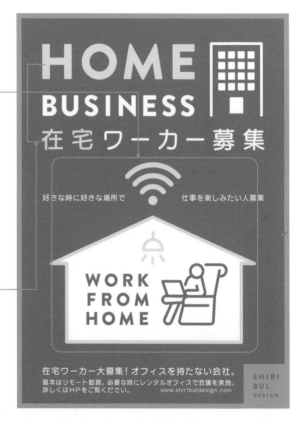

Good!
POINT ❶

**단순화한 일러스트로
내용이 전해진다**

일러스트를 사용하면 전하고 싶은 정보를 강조할 수 있기에 한눈에 '재택근무를 한다' 라는 정보를 전할 수 있습니다.

Good!
POINT ❷

**중요한 포인트만
색을 바꾼다**

가장 중요한 문자 정보만 색을 바꾸면 정보의 우선순위를 명확하게 전할 수 있습니다.

DESIGN
— Point

> **상품·서비스의 내용이나 특징을 전할 때는 단순화한
> 일러스트를 사용한다.**

특히 웹사이트나 배너 광고 등에서 일러스트는 무척이나 효과적입니다.
일러스트를 사용하여 보다 알기 쉽게 사용자에게 어필해 보세요.

문자 정보를 읽기 전까지
내용을 알 수 없다

Mistake!

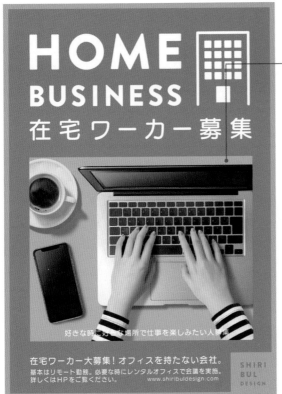

Bad!
POINT ❶

사진에 정보가 너무 많다

사진 안에 정보가 너무 많습니다. 또한 보는 사람에 따라서 해석이 달라질 수 있기에 재택근무라는 점이 명확히 전해지지 않습니다.

불필요

사무실 책상으로도 보인다
(장소를 특정할 수 없음)

일러스트를 사용할 때 장점

- 형태가 없는 것을 표현할 수 있다
- 정보를 부분적으로 강조할 수 있다
- 한눈에 전달하는 임팩트가 있다
- 설명글을 알기 쉽게 보조할 수 있다

불필요한 부분을 삭제하고, 설명의 핵심 부분만 남긴 일러스트를 사용하면 정보를 좀 더 확실하게 전달할 수 있습니다. 사진보다도 정확하게 의도를 전할 수 있습니다.

DESIGN TIPS
설명 용도로 사용할 때는 사진보다 일러스트

┌ 읽지 않아도 친환경 자동차라는 점이 전해지는 것은 어느 쪽? ┐

사진

일러스트

사진(A)은 상황을 자세히 표현하고 있습니다. 그러다 보니 **시각적인 정보량이 너무 많아서 정작 가장 설명하려는 내용이 애매해져 버립니다.** 즉, 위의 사진은 자동차(친환경 자동차라는 점)가 아니라 에너지를 충전하는 상황이 먼저 전해질 수 있습니다.

일러스트(B)는 어떤가요? '녹색＋나뭇잎' 일러스트가 있다는 점만으로 순식간에 친환경 자동차를 떠올릴 수 있습니다. 이처럼 **일러스트는 불필요한 부분을 생략하고 설명에 필요한 부분만을 시각적으로 강조해서 표현할 수 있기에** 좀 더 쉽게 목적을 전할 수 있습니다.

DESIGN SAMPLES
—
┌ 일러스트를 활용한 디자인 ┐

순식간에 세미나 광고라는 점이
전해진다

친밀감이 느껴지고, 임팩트도 있다

Q

퀴즈
04

가독성이
높은 것은
어느 쪽?

▶ ▶ ▶

Q 퀴즈 04 가독성이 높은 것은 어느 쪽? ──── A

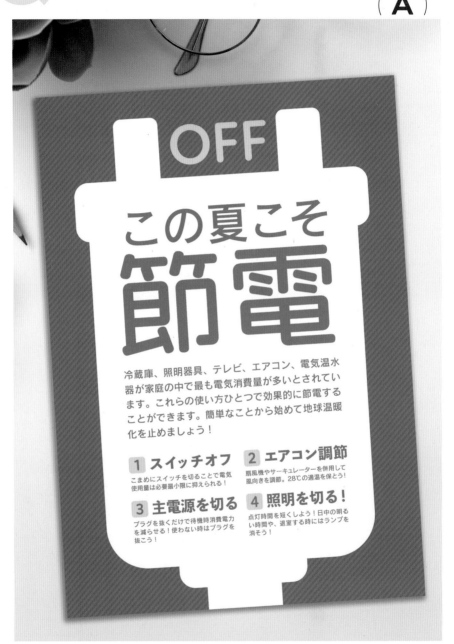

OFF

この夏こそ

節電

冷蔵庫、照明器具、テレビ、エアコン、電気温水器が家庭の中で最も電気消費量が多いとされています。これらの使い方ひとつで効果的に節電することができます。簡単なことから始めて地球温暖化を止めましょう！

1 スイッチオフ
こまめにスイッチを切ることで電気使用量は必要最小限に抑えられる！

2 エアコン調節
扇風機やサーキュレーターを併用して風向きを調節。28℃の適温を保とう！

3 主電源を切る
プラグを抜くだけで待機時消費電力を減らせる！使わない時はプラグを抜こう！

4 照明を切る！
点灯時間を短くしよう！日中の明るい時間や、退室する時にはランプを消そう！

▶ Hint 본문을 스트레스 없이 읽을 수 있는 것은 어느 쪽인지 생각해 보세요!

この夏こそ節電

冷蔵庫、照明器具、テレビ、エアコン、電気温水器が家庭の中で最もいくつかの中でも効果が大きいこれらでかから、電気消費量が多いとされています。この使い方ひとつで節電することができます。簡単なことから始めて地球温暖化を止めましょう！

1 **スイッチオフ** / こまめにスイッチを切ることで電気使用量は必要最小限に抑えられる！

2 **エアコン調節** / 扇風機やサーキュレーターを併用して風向きを調節。28℃の適温を保とう！

3 **主電源を切る** / プラグを抜くだけで待機時消費電力を減らせる！使わない時はプラグを抜こう！

4 **照明を切る！** / 点灯時間を短くしよう！日中の明るい時間や、退室する時にはランプを消そう！

어려우면 왼쪽 페이지에 있는 Hint를 읽어 보세요! 정답은……

정답

Answer
04 가독성이 높은 것은 어느 쪽?

문자가 적절한 크기여서 읽기 쉽다

타이틀은 크게 키워 아이캐처로 활용

우선 타이틀로 흥미를 불러일으키고 필요에 따라 내용(본문)을 보도록 유도합니다. 목적이나 의도에 따라 문자 크기를 조절하는 것이 중요합니다.

POINT ②

소제목과 본문의 문자 크기에도 큰 차이를 둔다

작은 그룹 내에서도 크기에 차이를 두면 가독성 높은 지면을 만들 수 있습니다.

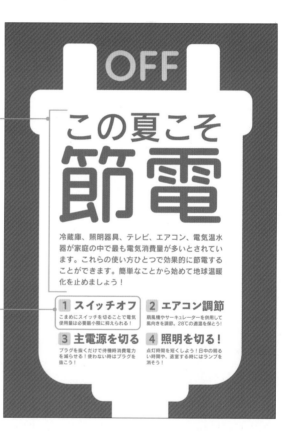

DESIGN
— **Point**

정보의 역할에 맞는 적절한 문자 크기를 파악하자.

문자 요소의 구성(타이틀, 캐치프레이즈, 본문 등)을 알고 역할에 따른 문자 크기를 사용하면 보는 사람에게 친절한 지면을 만들 수 있습니다.

본문의 문자가 너무 커서 잘 읽히지 않는다

아 쉬운

B

Mistake!

OFF

この夏こそ節電

冷蔵庫、照明器具、テレビ、エアコン、電気温水器が家庭の中で最も電気消費量が多いとされています。これらの使い方ひとつで効果的に節電することができます。簡単なことから始めて地球温暖化を止めましょう！

1　スイッチオフ / こまめにスイッチを切ることで電気使用量は必要最小限に抑えられる！

2　エアコン調節 / 扇風機やサーキュレーターを併用して風向きを調節。28℃の適温を保とう！

3　主電源を切る / プラグを抜くだけで待機時消費電力を減らせる！使わない時はプラグを抜こう！

4　照明を切る！/ 点灯時間を短くしよう！日中の明るい時間や、退室する時にはランプを消そう！

Bad! POINT①

문자가 크고 행간이 너무 좁다

문자가 크다고 반드시 잘 읽히고 잘 전해지는 것은 아닙니다. 특히 인쇄하여 사용자가 들고 읽어야 하는 전단지라면 문자가 크고 행간이 좁을수록 오히려 가독성이 떨어지니 주의가 필요합니다.

Bad! POINT②

소제목으로 보이지 않는다

소제목과 본문이 비슷한 크기라 눈에 잘 들어오지 않습니다.

지면의 주요 구성 요소

CAT CAFE
OPEN
かわいい猫と
幸せな時間を

① / ② / ③ / ④

구성 요소

①타이틀
②캐치프레이즈
③메인 이미지
④본문

왼쪽 그림이 흔히 지면에 필요한 구성 요소입니다. 예를 들어 ①과 ④가 같은 크기라면 어떨까요? 무엇을 가장 전하고 싶은지 알 수 없겠죠? 적재적소에 맞는 크기 감각을 익히는 것이 가독성을 높이는 비결입니다.

DESIGN TIPS
문장을 읽게 만들려면 크기와 행간에 주목!

본문을 읽어 보고 싶은 것은 어느 쪽?

A

理想の空間を現実に。
住む人の心に寄り添う空間を。
私たちはお客様が思い描く「理想」の空間を形づくりたい。この先何十年も暮らしていく住まいをあなたの心を豊かにしてくれる空間に。あなたの夢を現実に。

HIFA HOME

B

理想の空間を現実に。
住む人の心に寄り添う空間を。
私たちはお客様が思い描く「理想」の空間を形づくりたい。
この先何十年も暮らしていく住まいをあなたの心を豊かにしてくれる空間に。あなたの夢を現実に。

HIFA HOME

A는 문자로 가득 차 있어 답답한 인상으로 아쉽게도 본문을 읽고 싶은 마음이 들지 않습니다. 반면 B는 충분한 여백도 있고, 가장 먼저 캐치프레이즈가 눈에 들어오며 자연스럽게 본문으로 시선이 향합니다. B는 각 요소가 역할에 따라 적절한 문자 크기와 행간으로 디자인 되었다는 점을 알 수 있죠? 이처럼 읽는 사람의 시선을 의식하여 문자 크기와 행간을 조정하면서 여백을 이용하는 것이 중요합니다. 일반적으로 위와 같은 구성에서는 캐치프레이즈:본문 = 2:1의 비율이 기분 좋게 읽을 수 있는 비율로 여겨집니다.

✓ CHECK 본문의 적절한 짜임새를 생각해 보자!

✕
住む人の心に寄り添う空間を。私たちはお客様が思い描く「理想」の空間を形づくりたい。

**행간과 자간은 좁고,
문자는 너무 크다**

✕
住む人の心に寄り添う空間を。私たちはお客様が思い描く「理想」の空間を形づくりたい。

**행간과 자간은 넓고,
문자는 너무 작다**

○
住む人の心に寄り添う空間を。私たちはお客様が思い描く「理想」の空間を形づくりたい。

**행간과 자간, 문자
크기가 딱 좋다**

예시에서 알 수 있듯이 문장을 읽게 만들고 싶다면 '행간, 자간, 크기'에 주의해야 합니다.
지면의 크기에 맞춰서 어떻게 하면 가독성이 높아질지 생각해서 문자의 짜임새를 조절해 보세요!

눈에 띄는 것은
어느 쪽？

▶ ▶ ▶

A

▶ Hint 눈에 띄는 색으로 유명한 것은 빨간색이지만⋯⋯

어느 하나를 골랐다면 그 이유도 생각해 본 후에 페이지를 넘기세요!

정답

A

Right!

Answer
05 눈에 띄는 것은 어느 쪽?

바탕색과 문자 색의 차이로 눈에 띈다

Good!
POINT ①

문자를 읽기 쉬운 배색

바탕이 어두운색이므로 문자를 밝은색으로 사용하면 문자를 확실히 읽을 수 있고, 눈에 띕니다.

Good!
POINT ②

문자 밑에 깔린 색도 유사한 계열의 색을 사용하여 더욱 눈에 띄는 배색으로

문자 밑에 깔린 색도 테두리와 유사한 계열의 색을 선택하면 정돈된 느낌이 들며, 눈에 띄는 배색을 완성할 수 있습니다.

**DESIGN
— Point**

명도 차이를 이용해 가독성을 높이자.

바탕이 어두운색이라면 문자 정보는 밝은색을 선택하여 대비를 높이고, 바탕이 살짝 밝은색이라면 문자 정보는 진하고 어두운색을 선택하세요. 읽어 주었으면 하는 정보를 정확하게 전할 수 있습니다.

문자 색이
바탕색에 묻힌다

Mistake!

Bad!
POINT①

문자 밑에 깔린 색이 바탕색에 녹아들어 칙칙하다

문자 밑에 깔린 부분(파란색 10)이 바탕색과 같은 계열의 색인 데다가 밝기 차이도 약해서 눈에 띄지 않습니다. 또한, A 디자인처럼 테두리와 문자 밑에 깔린 색이 한 세트로 보이는 색을 고르는 편이 보다 눈에 띄는 배색이 됩니다.

한편, 사례의 바탕색에는 빨간색보다는 노란색이나 주황색이 명도 차이로 더욱 눈에 띕니다.

명도 차이				
	무채색	**BLACK**	BLACK	
	유채색	**RED**	RED	
		잘 읽힌다	읽기 어렵다	

문자가 확실히 읽히는 쪽은 명도의 차이가 크며, 반대로 읽기 어려운 쪽은 명도의 차이가 적습니다. '명도 차이'는 가독성과 직결됩니다.

DESIGN TIPS
색을 사용할 때 명도 대비가 가장 눈에 띈다

┌ 명도에 대하여 ┐

'명도'란 색의 '밝음' 정도를 나타내는 척도입니다.

모든 색 중에서 가장 밝은색은 '흰색', 가장 어두운색은 '검은색'입니다.

명도가 높다 = 흰색에 가깝다, 밝은색

명도가 낮다 = 검은색에 가깝다, 어두운색

이라고 기억하면 알기 쉽습니다.

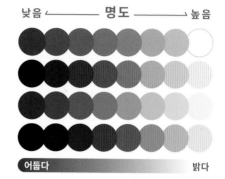

낮음 ┗━━━ 명도 ━━━┛ 높음

어둡다 　　　　　　　　 밝다

✓ CHECK

명도 차가 **크다** ═ 대비가 **강하다** 》 뚜렷한 인상, 눈에 띈다, 화려하다

명도 차가 **작다** ═ 대비가 **약하다** 》 멍한 인상, 눈에 띄지 않는다, 수수하다

DESIGN SAMPLES
—
┌ 명도 차이가 있는 디자인 ┐

밝은색 → 어두운색 　　　　　 어두운색 → 밝은색

명도가 높은 배경과 검은색 　　　 명도가 낮은 배경과 흰색

바탕색의 밝기에 맞춰서 문자 색을 생각하면 쉽게 풀립니다. 사진을 배경으로 쓸 때도 같은 방식으로 문자의 배색을 생각하면 됩니다. 명도 차를 이용해 임팩트 있는 지면을 만들 수 있습니다.

정보가
잘 전해지는 것은 ▶ ▶ ▶
어느 쪽 ?

Q 퀴즈 06 정보가 잘 전해지는 것은 어느 쪽?

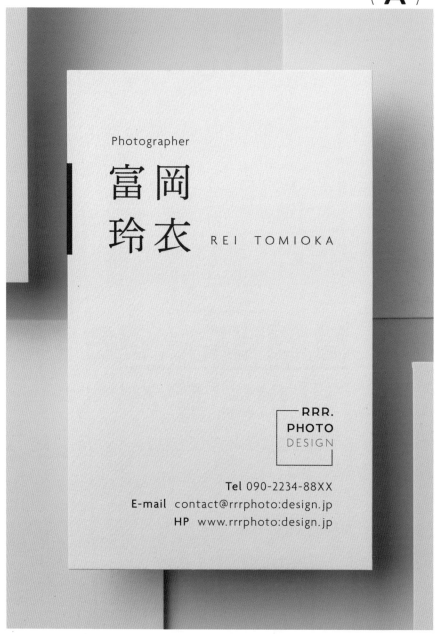

▶ Hint 시선을 이리저리 헤매지 않고 읽을 수 있는 것은 어느 쪽인지 생각해 보세요!

Photographer

富岡 玲衣

R E I T O M I O K A

RRR.
PHOTO
DESIGN

Tel

090-2234-88XX

E-mail

contact@rrrphoto:design.jp

HP

www.rrrphoto:design.jp

어느 쪽인지 아시겠나요? 정답은……

정 답

A

Right!

정보가 그룹화되어 있어 알기 쉽다

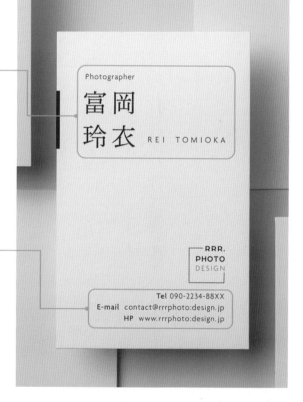

Good!
POINT ❶

그룹 구분이 명확

'직함 / 이름', '기업명 / 연락처'로 정보별로 그룹을 만들었습니다. 여백으로 그룹을 구분하여 가독성도 높습니다.

Good!
POINT ❷

상세 정보는 간결하게 정리한다

상제 정보는 제대로 파악할 수 있는 정도로 간결하게 정리하면 가독성이 높아집니다. 이때, 문자의 굵기를 바꾸는 등의 작은 배려가 필요합니다.

DESIGN
— Point

정보를 그룹화하여 보다 알기 쉽게 전달되도록 고민해 보세요!

알기 쉽게 정보를 전하고 싶으면 정보 중에서 관련 있는 것끼리 그룹을 만들어 보세요! 보는 이에게 친절한 레이아웃을 만들 수 있습니다.

정보가 같은 간격으로
나열되어 있어 알기 어렵다

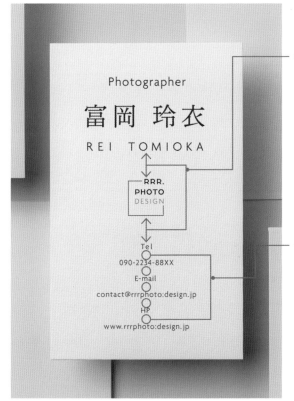

Bad!
POINT ❶

정보의 그룹화가
이루어지지 않았다

모든 정보가 같은 간격으로 나열된 상태로, 그룹화가 이루어지지 않았습니다. 필요한 정보를 찾는 데 시간이 소요될 수도 있습니다.

Bad!
POINT ❷

상세 정보가 정돈되어
있지 않아 알기 어렵다

상세 정보의 요소가 모두 행으로 구분되어 있습니다. 행간도 넓고 간격도 같아 'E-mail'이나 'HP' 등의 정보가 위에 있는지 아래에 있는지도 파악하기 어렵습니다.

그룹화를 위한 힌트

모든 여백의 간격이 같음

그룹을 구분하는 여백

그룹 간의 거리(여백)를 제대로 표현하는 것이 능숙한 그룹화의 비결입니다! 같은 간격으로 정보를 나열했던 것을 여백만 좀 더 써서 정리했더니 그룹을 쉽게 표현할 수 있었습니다. 작은 관심만으로 디자인의 완성도를 높일 수 있답니다.

DESIGN TIPS

근접 원리를 활용하여 정보를 정리하자

상품 설명을 알기 쉬운 것은 어느 쪽?

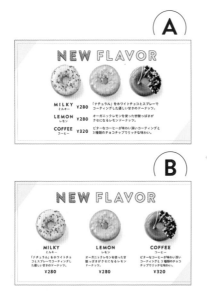

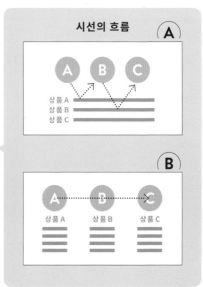

A의 경우 사진과 설명을 보고자 몇 번이고 위아래로 시선을 옮기지 않았나요? 반면, B에서는 가로로 흐르듯 시선을 옮기는 것만으로 상품 설명이 머릿속에 들어옵니다. B는 상품 사진마다 아래쪽에 상품의 정보를 배치하여 한 묶음으로 눈에 들어오는 레이아웃을 사용했기 때문입니다.

이처럼 **정보를 그룹화(근접)하고, 여백을 사용하여 정리하면 전달 속도가 확 올라갑니다.** 따라서 보는 이에게 친절한 레이아웃인 B가 정답입니다.

'근접 원리'란

사람은 서로 가까운 위치에 있는 것을 '관계있는 것'이라고 인식하곤 합니다. 왼쪽 그림처럼 같은 정보를 가까이 모아서 그룹화하는 방법으로 정리하면 시각적으로 전하기 쉬운 레이아웃이 완성됩니다. 이것을 '근접의 원리'라고 부릅니다. 꼭 활용해 보세요.

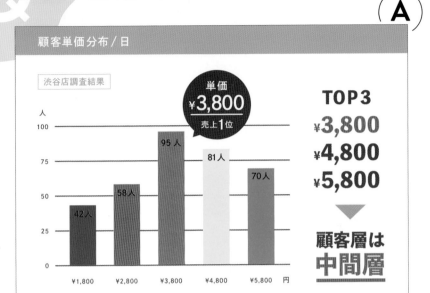

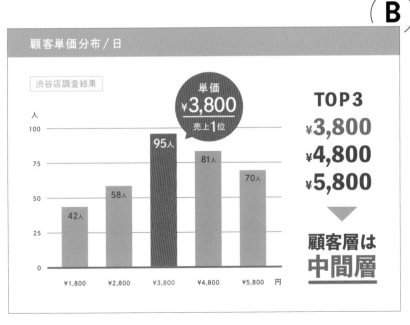

정답은 다음 페이지의 왼쪽 위!

▶ Hint 매출 1위를 한눈에 알 수 있는 것은 어느 쪽인지 생각해 보세요!

정 답

Right!

07 그래프를 알기 쉬운 것은 어느 쪽?

색과 크기를 일부만 바꾸면 포인트를 알기 쉽다

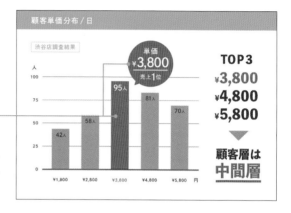

Good!
POINT

일부만 색을 바꾼다

색의 수를 줄여서 매출 1위만 색과 문자 크기를 바꾸면 한눈에 정보가 전해집니다. 프레젠테이션 자료라면 심플하게 전달하는 것이 중요합니다.

아 쉬 운

A

Mistake!

색이 너무 많아서 눈에 들어오지 않는다

색의 수가 너무 많아서 중요한 정보가 묻혀 버렸습니다. 문자 크기에도 강약이 없어서 제대로 읽지 않으면 포인트를 알 수 없는 불친절한 디자인이 되었습니다.

Bad!
POINT

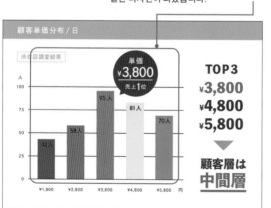

DESIGN — Point

색을 포인트로 사용하여 알기 쉽게!

중요 정보는 빨간색, 나머지 정보는 회색으로 처리하는 등 색으로 차별화하면 심플하고 보기 좋은 자료를 만들 수 있습니다. 그래프나 도표를 사용할 때 가장 중요한 테크닉입니다.

毎日にイロドリを。

Hi to Ka の
お花の定期便
FLOWER SUBSCRIPTION

· · ·

**国内ユーザー20万人を誇る
フラワーデリバリーサービスです。**

毎月季節のお花をご自宅にお届けいたします。色や
ボリュームはその都度自由にお選びいただけます。
お花はキレイな状態で配送できるよう、専用ボック
スに入れて宅配業者が丁寧にお届けいたします。お
花のある暮らしを楽しんでみませんか？

定 期 便 を 始 め る →

毎日にイロドリを。

Hi to Ka の
お花の定期便
FLOWER
SUBSCRIPTION

· · ·

国内ユーザー20万人を誇る
フラワーデリバリーサービスです。

毎月季節のお花をご自宅にお届けいた
します。色やボリュームはその都度自
由にお選びいただけます。お花はキレ
イな状態で配送できるよう、専用ボッ
クスに入れて宅配業者が丁寧にお届け
いたします。お花のある暮らしを楽し
んでみませんか？

定 期 便 を 始 め る →

어느 쪽인지 아시겠나요? 정답은……

▶ Hint 서비스 내용을 알기 쉬운 것은 어느 쪽인지 살펴보세요!

정답

A

Right!

Answer
08 술술 잘 읽히는 것은 어느 쪽?

제목과 본문의 차이가 확실하고 본문을 읽기 쉽다

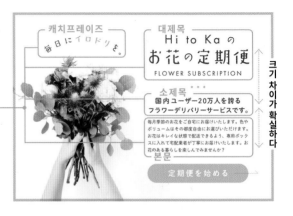

크기 차이가 확실하다

Good!
POINT

문자의 크기 차이가 확실하다

캐치프레이즈, 대제목, 소제목, 본문에 사용한 문자 크기의 차이가 확실하여 리듬감 있게 각 내용을 읽을 수 있습니다.

아쉬운

Mistake!

문자 크기의 변화가 적다

캐치프레이즈와 대제목, 소제목, 본문이 같은 크기인 데다가 행간도 좁기 때문에 읽기 어렵습니다.

Bad!
POINT

크기 차이가 작다

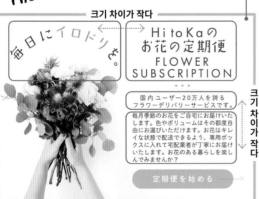

크기 차이가 작다

DESIGN
Point

문장을 읽게 만들고 싶다면 점프율을 높인다!

점프율이란 디자인을 구성하는 요소의 크기 비율을 말합니다. 요소들의 크기가 서로 비슷하면 '점프율이 낮다', 크기가 명확하게 다르면 '점프율이 높다'고 합니다.

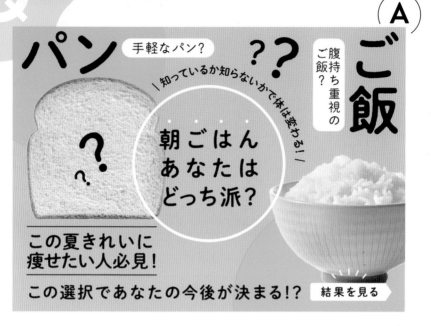

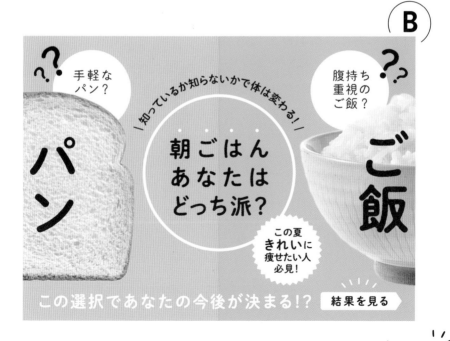

▶ Hint 무엇을 비교하는지 문장을 읽지 않아도 알 수 있는 것은 어느 쪽인지 생각해 보세요!

정답

B

Right!

Answer
09 비교하기 쉬운 것은 어느 쪽?

좌우 대칭 구도로
읽지 않아도 알 수 있다

Good!
POINT

대칭 구도

사례를 나열해서 비교하고 싶을 때
는 대칭(symmetry) 구도를 이용
하면 이해도를 높일 수 있습니다.

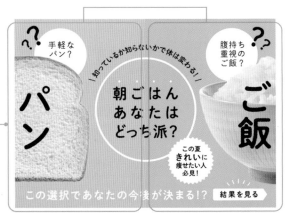

아 쉬운

A

Mistake!

레이아웃이 자유로워
정리된 느낌이 없다

규칙성을 파악하기 어려운 레이
아웃으로, 시선 유도가 이뤄지
지 않으며 사례를 비교하기 어
렵습니다.

Bad!
POINT

DESIGN
—
Point

비교하고 싶을 때는
규칙성을 만든다!

대칭 구도란 상하좌우가
대칭 혹은 반전된 구도를
말합니다. 이러한 규칙성
을 만듦으로써 안정감 있
고 조화로운 레이아웃이
됩니다. 홍보하고 싶거나
설명하고 싶은 것이 2개
일 때 활용하기 좋으므로
한번 시도해 보세요.

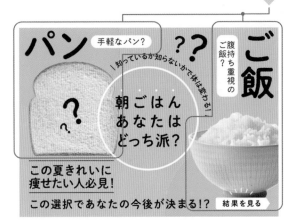

디자인에서 빼놓을 수 없는 색 색상·명도·채도

우리 주변의 광고물에 사용되는 색은 아무 이유 없이 선택되는 것이 아니라 분명한 이유가 있기에 그 색을 사용한 것입니다. 디자인 관련 지식을 알고 있으면 결과물에서 확실한 차이가 있다고 했었죠? 색에 관한 기초 지식을 익히고 디자인 실력을 키워 보세요!

색의 3 속성

색의 3 속성이란 '색상', '명도', '채도' 를 말합니다. 예를 들어 빨간색에도 '밝고 진한 빨간색' 이 있는가 하면, '색이 화려한 빨간색', '약간 어둡고 차분한 빨간색' 등 다양한 빨간색이 있습니다. 색에는 폭이 있으며 표현하고 싶은 의도에 맞는 색을 고르는 것이 중요합니다. 이것을 확실히 이해해야 표현하고 싶은 의도에 맞는 배색을 할 수 있게 됩니다.

| 명도 | 색의 밝기 정도 | ※자세한 내용은 P.46 확인! |

| 색상 | 색조의 차이 |

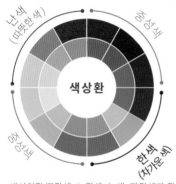

색상이란 빨간색, 노란색, 녹색, 파란색과 같은 색조의 차이를 의미합니다. 색상을 나열하여 알기 쉽게 만든 것을 '색상환' 이라고 부릅니다. 배색을 생각할 때 큰 도움이 됩니다.

✔CHECK

┃난색 빨간색, 주황색, 노란색 등
붉은 기가 있고 따뜻함이 느껴지는 색

┃한색 청록색, 파란색, 청자색 등
푸른 기가 있고 차가움이 느껴지는 색

┃중성색 황록색, 녹색, 보라색 등
온도가 잘 느껴지지 않는 색

| 채도 | 색의 화려함의 차이 |

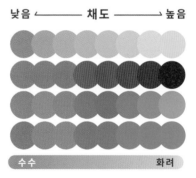

채도는 색의 '화려함' 을 나타내는 척도로, 색조를 가진 유채색에만 있는 속성입니다. 채도가 높으면 화려해지며, 낮으면 수수해집니다. 검은색, 회색, 흰색은 무채색으로 채도가 없습니다.

✔CHECK

채도가 높다 = 눈에 띈다, 화려하다
주목을 끌고 싶거나 임팩트를 주고 싶을 때 추천!

채도가 낮다 = 어른스럽다, 수수하다
차분한 분위기를 만들고 싶거나 고급스러운 감성을 표현하고 싶을 때 추천!

02

생각한 이미지를 그대로 구현하는
디자인의 비밀

—

디자인은 여백을 넓게 잡았는지 좁게 잡았는지
화려한 색을 사용했는지 탁한 색을 사용했는지 등
요소의 조합에 따라 전혀 다른 감성이 표현됩니다.
그렇다면 자신이 떠올린 이미지를 구현하려면
어떻게 해야 할까요?
퀴즈를 풀면서 그 방법을 즐겁게 배워 봅시다!

CHAPTER 02 | CONTENTS

퀴즈 01 예뻐 보이는 것은 어느 쪽? · 61

퀴즈 02 맛있어 보이는 것은 어느 쪽? · 67

퀴즈 03 깨끗함이 느껴지는 것은 어느 쪽? · · · · · · · · · · · · · · · · · · · 73

퀴즈 04 리듬감 있게 읽을 수 있는 것은 어느 쪽? · · · · · · · · · · · · · 79

퀴즈 05 안정감이 있는 것은 어느 쪽? · 85

퀴즈 06 스토리를 상상할 수 있는 것은 어느 쪽? · · · · · · · · · · · · · 91

퀴즈 07 고급스러움이 느껴지는 것은 어느 쪽? · · · · · · · · · · · · · · · 97

퀴즈 08 단정해 보이는 것은 어느 쪽? · 103

퀴즈 09 통일감이 있는 것은 어느 쪽? · 105

퀴즈 01

예뻐 보이는 것은
어느 쪽? ▶ ▶ ▶

A

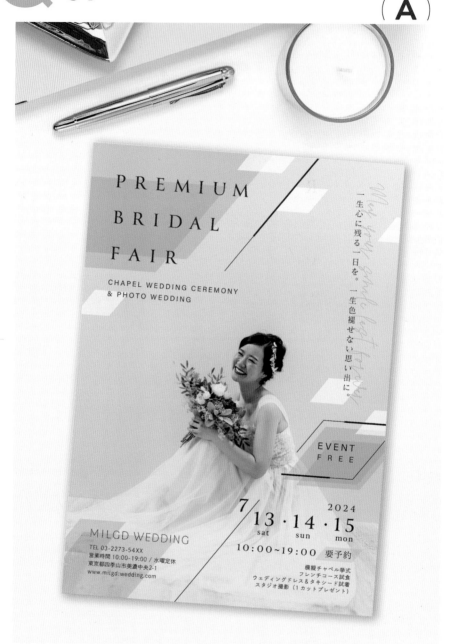

▶ Hint 투명감이 있어 보이는지가 포인트입니다.

A와 B 중 어느 하나를 골랐다면 그 이유를 생각해 본 후에 페이지를 넘기세요!

정답

B

Right!

예뻐 보이는 것은 어느 쪽?

사진이 밝고
화사해 보인다

Good!

POINT ❶

사진이 밝아서 미소가
더욱 빛난다

특히 인물 사진은 밝기를 조절
하는 것만으로 인상이 크게 달
라집니다.

밝게 보정하면 투명도가 높아져
서 훨씬 밝은 분위기를 연출할
수 있습니다.

PREMIUM

BRIDAL

FAIR

CHAPEL WEDDING CEREMONY
& PHOTO WEDDING

一生心に残る一日を。一生色褪せない思い出に。

EVENT
FREE

7 / 13 · 14 · 15
 sat sun mon

2024

MILGD WEDDING
TEL 03-2273-54XX
営業時間 10:00-19:00 / 水曜定休
東京都四季山市美通中央2-1
www.milgd:wedding.com

10:00~19:00　要予約

模擬チャペル挙式
フレンチコース試食
ウェディングドレス&タキシード試着
スタジオ撮影（1 カットプレゼント）

DESIGN
—
Point

깔끔한 인물 사진은 밝게, 대비를 약하게 한다

메인 비주얼에 사진을 사용할 때면 사진 보정에 신경을 써야 합니다. 사
진을 어떻게 보정하는지에 따라 전체 인상이 크게 달라지거든요. 특히
인물 사진을 깔끔하게 보이고 싶다면 밝기를 조절하세요!

사진이 어둡고 진해서
오래된 느낌

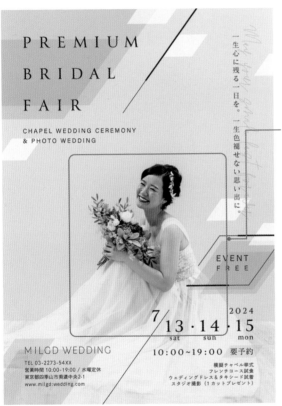

Bad!
POINT ❶

채도와 대비가 높아
어두운 느낌

사진의 채도를 높이고 대비를 강하게 보정하면 색조는 확실해질지 몰라도 전체적으로 어두워집니다. 조금 오래된 사진처럼 보일 수도 있으므로 사진을 보정할 때는 주의가 필요합니다.

사진 보정의 테크닉

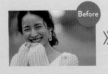

Before

보정 없음

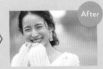

After

밝기 조절 +
대비 조절

밝기를 더하고 대비를 약하게 조절한 것만으로 표정이 생생해지고 피붓결이 좋아 보입니다. 사진 보정에 약간의 공을 들이면 디자인의 완성도가 크게 좋아집니다. 꼭 시도해 보세요.

DESIGN TIPS

사진의 명도 차를 이용하여 분위기를 표현하자

체험 학습에 가고 싶어지는 것은 어느 쪽?

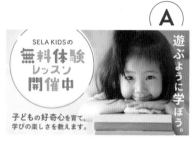

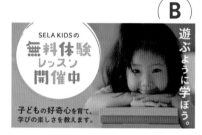

A는 사진이 밝고 희망으로 가득 차 있기에 체험 학습에 참여하고 싶어집니다. 그에 비해 B 는 사진이 어두워서 불안감마저 듭니다. 만들고 싶은 디자인의 내용에 맞춰서 사진을 보정 하면 전달하려는 내용을 명확하게 표현할 수 있습니다.

DESIGN SAMPLES

—

사진 보정에 따른 분위기 차이

사진을 밝게 보정한다고 만사형통인 것은 아닙니다. 표현 하려는 분위기에 맞춰 보정하는 것이 중요합니다. 보정 방 법 따라 어떤 차이가 생기는지 살펴봅시다.

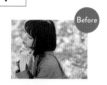

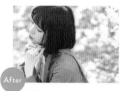

밝고 색조가 옅다.
대비는 약한 편
≫
**차분하고 어른스러운
분위기**

어둡고 푸르스름하다.
대비는 약한 편
≫
**나른하고 신비로운
분위기**

밝고 화려하다.
대비는 강한 편
≫
**귀엽고 로맨틱한
분위기**

같은 사진이어도 보정에 따라 분위기가 달라진다는 사실을 아시겠죠? '밝기', '대비', '색조', 이 3 가지를 의식적으로 조절하면 보다 의미가 잘 전해지는 디 자인을 완성할 수 있습니다.

퀴즈 02

맛있어 보이는 것은 어느 쪽？

▶ ▶ ▶

맛있어 보이는
비결을 알 수 있다！

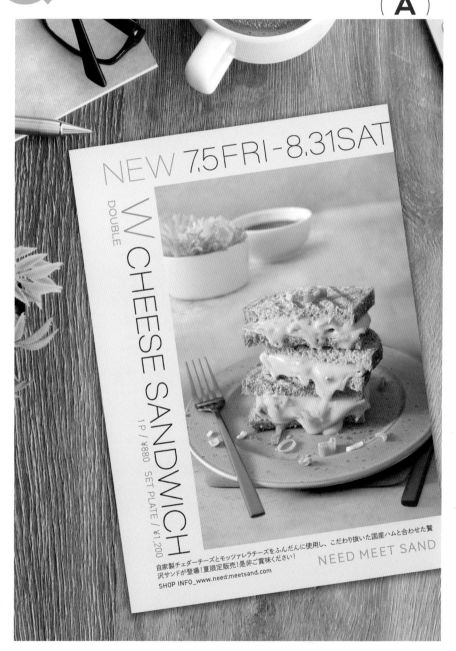

▶ Hint 먹고 싶다는 느낌이 전해지는 비밀을 생각해 보세요!

정답은 다음 페이지 왼쪽 위!

정 답

B

Right!

맛있어 보이는 것은 어느 쪽?

구도가 다이내믹하고 먹고 싶다는 욕구가 느껴진다

Good!
POINT ❶

치즈가 밖으로 흘러넘칠 것 같은 다이내믹한 트리밍

사진을 지면에서 벗어나는 구도로 크게 자르면 단면이 강조되어 치즈가 녹아내리는 생생함을 표현할 수 있습니다.

Good!
POINT ❷

난색 계열을 포인트로 사용하여 식욕 증진

노란색이나 주황색 같은 난색 계열은 식욕을 높이는 힘이 있습니다. 또한, 음식 사진의 색감과 유사하여 치즈의 임팩트를 강조하는 효과가 있습니다.

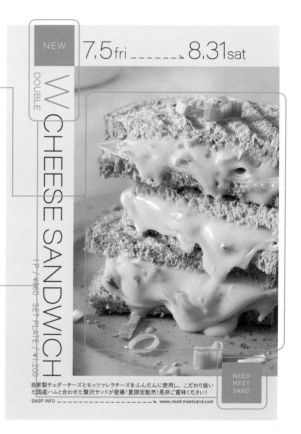

NEW 7.5fri ‒‒‒‒‒‒ 8.31sat

DOUBLE

W CHEESE SANDWICH

1P / ¥860　SET PLATE / ¥1,200

自家製チェダーチーズとモッツァレラチーズをふんだんに使用し、こだわり抜いた国産ハムと合わせた贅沢サンドが登場！夏限定販売！是非ご賞味ください！

SHOP INFO ‒‒‒‒‒‒‒‒‒‒‒‒‒‒‒‒‒‒‒‒‒‒‒‒‒‒‒‒‒‒‒ www.need.meetsand.com

NEED
MEET
SAND

DESIGN ― Point

보여 주고자 하는 대상이 빛을 발하는 구도를 생각하여 트리밍하자

사진에는 많은 정보가 담겨 있으며, 사진을 자를 때는 사진의 어느 부분이 테두리에 걸치는지에 따라 전하고자 하는 의도가 달라집니다. 사진에서 어떤 정보를 전달하고 싶은지 고민한 후에 트리밍하세요.

구도가 정적이고
임팩트가 없다

A

Mistake!

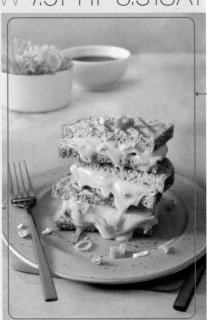

NEW 7.5 FRI - 8.31 SAT

DOUBLE

W CHEESE SANDWICH

1P / ¥880 SET PLATE / ¥1,200

自家製チェダーチーズとモッツァレラチーズをふんだんに使用し、こだわり抜いた国産ハムと合わせた贅沢サンドが登場!夏期限定販売!是非ご賞味ください!
SHOP INFO_www.need:meetsand.com

NEED MEET SAND

Bad!
POINT ❶

멀리서 찍은 사진으로
조심스러운 인상

배경이 넓고 상품이 작은 구도로, 홍보 포인트인 녹아내리는 치즈의 매력이 그다지 전해지지 않습니다.

이 구도는 차분하면서 쿨한 인상을 만들 때는 적절하지만, 절로 식욕을 불러일으키게 하기에는 임팩트가 부족합니다.

트리밍

트리밍이란 사진의 일부를 특정 형태로 자르는 기법입니다. 불필요한 정보를 잘라 내거나 종횡비를 바꾸는 등의 목적에 따라 적절하게 활용합니다.

트리밍 없음

Before

공간 전체를 보여 주며
상황을 전하고 싶을 때

트리밍 있음

After

상품의 특징을
전하고 싶을 때

핸드메이드라는 점을
강조하고 싶을 때

DESIGN TIPS

트리밍으로 의도를 명확하게 전할 수 있다

먹는 장면을 상상하게 되는 것은 어느 쪽?

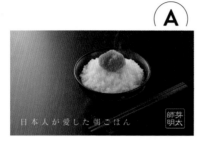

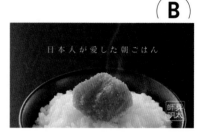

A 는 여백의 미가 느껴지면서 기품이 있지만, 음식점 광고인지 식품 광고인지 한눈에 파악하기 어렵습니다. 그에 비해 B 는 가장 먼저 명란이 눈에 들어오고 곧이어 캐치프레이즈로 보는 이에게 호소합니다. 이는 메인 상품 (명란) 에 초점을 맞춰 트리밍했기 때문입니다. 이처럼 트리밍을 효과적으로 사용하면 **전하고 싶은 메시지를 돋보이게 표현할 수 있습니다.** 무엇을 눈에 띄게 하고 싶은지 의식해서 트리밍합시다.

사진 트리밍의 형태

지금까지 살펴본 '사각형' 트리밍 이외에도 사진을 처리하는 형태는 다양합니다. 여기에서는 대표적인 형태를 3 가지 소개합니다. 만들고 싶은 디자인에 따라 적절하게 활용해 보세요.

사각형	원형	배경 지우기
사진을 사각형으로 자르는 것이 가장 일반적이며 사용 빈도가 높습니다.	사진의 일부를 원형으로 잘라 내는 방법입니다. 특정 부분을 강조할 때 효과적입니다.	피사체의 윤곽에 따라 사진을 잘라 내는 방법입니다. 자유도가 높으며 움직임을 더하고 싶을 때 사용할 수 있습니다

퀴즈
03

깨끗함이
느껴지는 것은
어느 쪽 ?

▶ ▶ ▶

▶ Hint　깔끔해 보이는지가 포인트입니다.

정답

B

여백이 많으며
정보가 깔끔해 보인다

Good!
POINT ❶

여백이 많으므로
문자 정보가 돋보인다

왼쪽 위에 여백이 분포되어 브
랜드명부터 상세 정보까지 오
른쪽 아래로 물 흐르듯 눈에
들어옵니다.

Good!
POINT ❷

청결감 있는 배색

파란색은 청결감, 상쾌함, 촉촉
함을 나타내는 색입니다. 전체
적으로 한색 계열을 사용하
여 통일감을 준 것도 포인트
입니다.

DESIGN
— Point

청결감을 주고 싶거나 차분한 분위기를 연출하고 싶으면
여백을 많이 만든다.

'여백'은 레이아웃에서 빼놓을 수 없는 포인트입니다. 여백에 따라서 디자
인의 인상이 달라집니다.

여백이 적어
지저분해 보인다

Mistake!

Bad!
POINT ❶

전체적으로 여백이 없고
답답한 인상

가운데로 정렬한 레이아웃이
지만, 여백이 적기 때문에 압
박감이 있으며, 답답함이 느
껴집니다.

Bad!
POINT ❷

색의 수가 너무 많아서
숨 막히는 인상

컬러풀하고 눈길을 끄는 배색
이지만, 색의 수가 너무 많아
서 무엇을 표현하고 싶은지 알
수 없습니다. 지저분해 보이
는 요인의 하나이기도 합니다.

여백에 따른 인상 차이		
YOHAKU 여백이 많다 》	• 차분한 분위기 • 청결감 있다 • 고급스러운 분위기	여백은 우연히 만들어진 흰색 공간이 아닙니다. 만들고자 하는 분위기에 맞게 적절히 조절하면 그것만으로도 의도한 이미지를 완성할 수 있습니다. 여백이 주는 느낌을 머릿속에 넣어 두 세요.
YOHAKU 여백이 적다 》	• 박력 있다 • 활기찬 분위기 • 발랄하고 생기 넘친다	

DESIGN TIPS
여백은 의도적으로 사용한다

여백을 사용한 이미지 메이킹

①여백이 많다

②여백이 적다

지면 중앙에 요소를 모아서 정렬한 후 주위에 여백을 많이 만든 레이아웃 ①은 조용하고 고급스러운 인상입니다. 그에 비해 상품별로 사이즈를 달리하고 지면 가득 펼친 레이아웃 ②는 역동감이 있고 활기 넘치는 인상입니다. 이처럼 여백을 많이 넣는지 조금 넣는지에 따라 사람들이 받는 인상은 크게 달라집니다. 표현하고자 하는 느낌에 따라 여백을 조절하여 의도가 전해지는 디자인을 만들어 보세요.

DESIGN SAMPLES
—
여백이 많은 디자인

사진 주위에 여백을 크게 만들고, 문자 정보도 여유롭게 배치함으로써 세련된 디자인이 되었습니다. 청결감이 있으며 고급스러운 브랜드 이미지를 표현할 수 있습니다.

캐치프레이즈 주위에 여백을 많이 만듦으로써 문구가 두드러지며 눈길을 사로잡습니다.
캐치프레이즈의 인상을 더 깊게 하고, 전달력을 높일 수 있습니다.

리듬감 있게
읽을 수 있는 것은 ▶ ▶ ▶
어느 쪽?

Q 퀴즈 04 리듬감 있게 읽을 수 있는 것은 어느 쪽?

▶ Hint 빠른 템포로 읽을 수 있는 것은 어떤 것인가요? 이유도 생각해 보세요!

정답

A

Right!

리듬감 있게 읽을 수 있는 것은 어느 쪽?

규칙성이 있으며
빠른 템포로 읽을 수 있다

Good!
POINT ❶

같은 방식으로 정렬되어
가독성이 좋다

상세 정보를 모두 같은 방식으로 모아서 반복하여 빠른 템포로 읽을 수 있습니다. 인상에 쉽게 남으며 알기 쉬운 레이아웃입니다.

Good!
POINT ❷

미세한 각도와 위치
변화로 리듬감이 있다

반복하는 가운데 의도적으로 각도나 위치를 조금씩 변형하여 움직임을 더했습니다. 리듬감이 더해져 즐거운 분위기를 연출할 수 있습니다.

DESIGN
—

비슷한 요소의 정보는 규칙성을 만들어 반복하자

정보량이 많은 지면을 만들 때 레이아웃을 정하는 노하우로 '반복'을 떠올릴 수 있습니다. 비슷한 요소로 구성된 정보라면 '반복'함으로써 규칙성을 만들어 보기 좋은 디자인을 만들어 보세요.

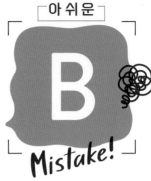

정리된 느낌이 없고
잘 읽히지 않는다

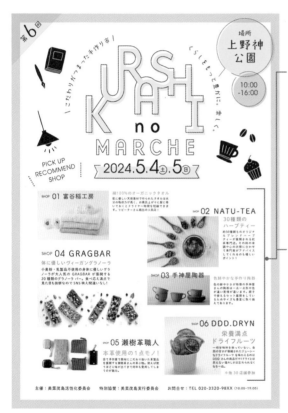

Bad! POINT ❶

크기와 레이아웃이 모두 제각각이라 읽기 어렵다

자유도가 높기에 움직임은 있지만, 정리된 느낌이나 규칙성이 없어서 시선이 헤매게 됩니다.

Bad! POINT ❷

순서대로 읽을 수 없다

레이아웃에 따른 시선 유도가 전혀 되어 있지 않습니다.

자연스러운 시선의 흐름을 무시한 레이아웃이기에 읽기 어렵다.

반복

디자인을 구성하는 요소를 하나의 레이아웃으로 모은 후에 그것을 반복하여 배치하는 것을 '반복'이라고 합니다. 반복함으로써 알기 쉽고 인상에 남는 디자인을 만들 수 있답니다.

정리되어 있어 읽기 쉽다!

상세 정보를 즐겁게 읽게 하는 비법

‘반복’의 변형

잡지 지면이나 텍스트 정보가 많은 전단지 등의 레이아웃에서 ‘반복’은 편리하게 사용할 수 있는 수단이지만, 일정한 규칙에 따라 그저 나열하기만 하면 단조롭고 지루한 느낌을 받을 수 있습니다. 고급스럽고 차분한 인상을 만들고 싶다면 단순한 반복을 사용해도 좋지만, 경쾌함이나 활기를 주고 싶다면 약간의 **변화를 더하면** 좋습니다. ‘반복’을 응용한 디자인을 배우고, **보는 이를 질리게 하지 않는 레이아웃**에 도전해 보세요.

같은 형태로 반복

보기 쉽고 차분한 인상

상하좌우로 반전

움직임이 더해져
경쾌한 인상

크기와 각도의 변형

변화가 커지며
풋풋하고 활기찬 인상

DESIGN SAMPLES

—

반복을 사용한 디자인

가로 정렬로 혜택 내용이
강조된 레이아웃

세로 정렬로 캐치프레이즈가
인상에 남는 레이아웃

같은 정보라도 어떻게 반복하는지에 따라 돋보이는 내용이 달라집니다. 반복의 배열과 표현 방법을 생각하며 디자인해 봅시다.

퀴즈 05

안정감이
있는 것은
어느 쪽? ▶ ▶ ▶

▶ Hint 밸런스가 좋아 보이는지가 포인트입니다!

이유도 생각해 본 후에 페이지를 넘기세요!

정답

B

Right!

타이틀이 삼각형 구도로 안정감이 있다

Good!
POINT ❶

삼각형 구도로 밸런스가 좋다

타이틀이 이등변 삼각형 형태의 그래픽이므로 중심의 밸런스가 좋고 안정감이 있습니다. 복잡한 문자 짜임새지만, 제대로 문장으로 읽을 수 있게 배치된 점도 포인트입니다.

문자의 크기 차이가 크지만, 왼쪽에서 오른쪽으로 자연스럽게 읽을 수 있는 위치에 각각 자리 잡고 있다.

DESIGN
— Point

안정감을 나타내려면 밑변이 일직선인 삼각형 구도를 의식

삼각형 구도에도 다양한 종류가 있지만, '안정감'을 목적으로 삼았다면 밑변이 똑바로 뻗은 삼각형 구도를 선택하세요.

타이틀에 정리된 느낌이 없고 불안정한 인상

Bad!
POINT ❶

타이틀의 짜임새가 언밸런스

한 덩어리로 보여 줄 때, 상하 좌우의 밸런스를 무시하고 비 주얼을 만들면 정리된 느낌이 없고 전체적으로 불안정한 인 상을 줍니다.

또한 문자 배열이 너무 복잡해 서 타이틀을 제대로 읽을 수 없 습니다. 문자를 배치할 때, 그 래픽의 재미만을 중시하다가 읽기 어려워지는 것은 좋지 않 습니다.

삼각형 구도

삼각형 : 안정

역삼각형 : 불안정

삼각형을 기준으로 비주얼을 구성하는 것을 '삼 각형 구도'라고 합니다. 밑변이 넓은 삼각형은 안정감이 들지만, 역삼각형은 밑변이 좁기에 불 안정해 보입니다. 어느 쪽이건 장점과 단점이 있 기에 이것을 잘 이해한 후에 필요에 따라 구별 해 사용하세요.

DESIGN TIPS

보여 주고 싶은 표현에 따라 구도를 바꾸자

┌ 삼각형 구도의 배열 ┐

Before는 삼각형 구도를 정위치로 사용하여 중심이 밑에 있으며 차분함이 있습니다. 하지만 스포츠 광고이기에 조금 더 임팩트가 필요하겠네요. 따라서 삼각형의 밑면을 기울여 변형해 본 것이 After입니다. 어떤가요? 사소한 변화만으로 움직임이 더해져 역동감이 느껴지지 않나요?

이처럼 안정감을 주고 싶은지, 역동감을 표현하고 싶은지에 따라 삼각형 구도를 적절하게 사용하는 것이 중요합니다.

✔CHECK 지면에서 사용하는 삼각형 구도

삼각형 구도
차분한 지면

역삼각형 구도
다이내믹한 지면

도판(사진)이 텍스트보다 강한 인상이므로 도판을 밑에 놓을지 위에 놓을지에 따라 삼각형 구도의 밸런스가 달라집니다. 지면 내용에 맞춰서 배치를 바꿔 보세요.

퀴즈
06

스토리를
상상할 수
있는 것은
어느 쪽?

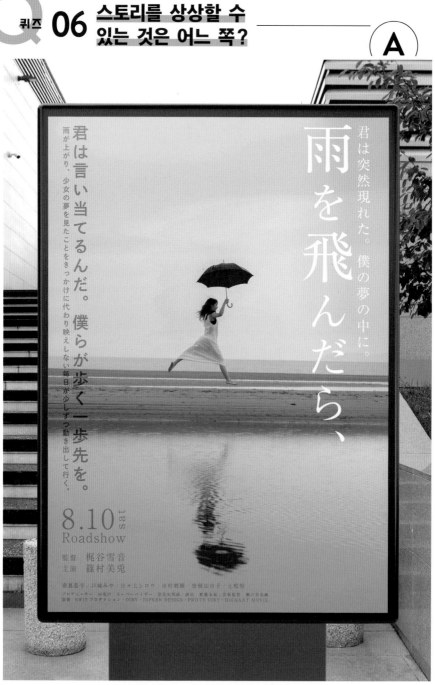

▶ Hint 사진과 타이틀에서 이야기를 연상할 수 있는 것은 어느 쪽인지 생각해 보세요!

雨、を飛んだら、

君は言い当てるんだ。
僕らが歩く一歩先を。

雨が上がり、少女の夢を見たことを
きっかけに代わり映えしない毎日が
少しずつ動き出して行く。

君は突然現れた。

僕の夢の中に…。

8.10 sat
Roadshow

監督　梶谷雪音
主演　篠村美兎

若菜慈平／戸塚みや／日々上シロウ／市村蓮樹／曽我山宇子／上咲明
プロデューサー　松寿川／スーパーバイザー　菅原天智保／前田　梨愛木仁／芳坂監督　瀬戸美由樹
協力　SWINプロダクション・DIBV・IDPKEN DESIGN・PRUTE GIRY・HIGAAAT MOVIE

정답

B

Right!

Answer
06
스토리를 상상할 수 있는 것은 어느 쪽?

문자와 사진의 조합이
재미있고 상상력을 자극한다

Good!
POINT ❶

사진의 동작에 맞춘
문자 배치

스토리성을 높일 때 사용할 수
있는 방법으로, 사진의 풍경이
나 동작에 맞춰 문자를 배치할
수 있습니다. 비주얼과 문자를
한꺼번에 보여 주면 인상이 깊
어집니다.

Good!
POINT ❷

캐치프레이즈도
타이틀과 함께 보여 준다

캐치프레이즈도 타이틀과 함께
읽을 수 있는 레이아웃이라면
내용에 관심을 더욱 불러일으킬
수 있습니다.

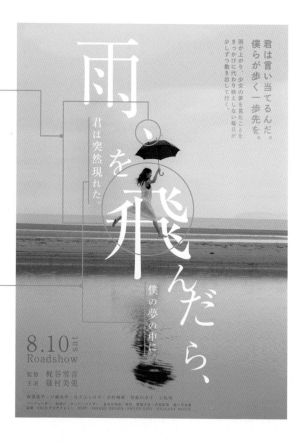

DESIGN
Point

보는 이의 흥미를 끌고 싶다면
스토리성을 높이는 표현 방식을 생각해 보세요!

예를 들어 영화나 드라마 판촉물은 그 내용을 한눈에 전해서 흥미를 불러
일으킬 필요가 있습니다. 그렇기에 다양한 디자인 표현 방법을 알아 두는
것이 중요합니다!

표현 방식이 너무 평범해서
두근거리지 않는다

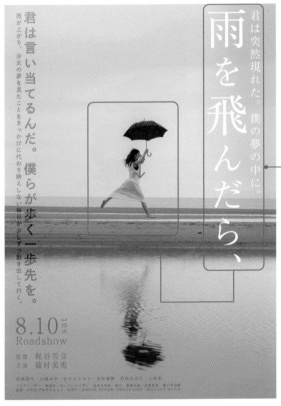

君は突然現れた。僕の夢の中に。

雨を飛んだら、

君は言い当ててるんだ。僕らが歩く一歩先を。

雨が上がり、少女の夢を見たことをきっかけに代わり映えしない毎日が少しずつ動き出して行く。

8.10 sat
Roadshow

監督 梶谷雪音
主演 篠村美兎

Bad!
POINT ❶

표현 방식이 단조로워서
기억에 남지 않는다

깔끔한 레이아웃이기에 읽기
쉬운 반면, 임팩트가 부족하여
인상에 남지 않습니다.

스토리성을 높이는 힌트

楽しい
있는 그대로

≫

楽しい
크기와 각도의
변화

≫

楽しい♪
일러스트를 추가

楽しい(즐거워)를 그대로 나열했을 때는 감정이 드러나지 않습니다. 그렇지만 크기와 각도로 변화를 주면 리듬감이 생겨나 즐거운 분위기가 느껴집니다. 추가로 즐거움을 나타낼 수 있는 일러스트를 사용하여 두근거리는 느낌까지 더해집니다. 스토리성을 높일 때는 문자를 다채롭게 꾸미는 것이 중요하다는 점을 알 수 있습니다.

DESIGN TIPS

사진의 인상을 깊게 남기고 싶다면 문자를 다채롭게 꾸미자

수프의 따뜻함이 전해지는 것은 어느 쪽?

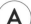

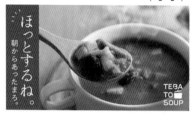

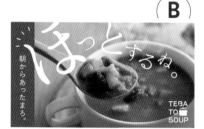

A는 문자의 가독성은 높지만 자신도 모르게 먹고 싶다는 충동으로 이어지지는 않습니다.

B는 어떤가요? 본 순간 따뜻한 온기와 수프의 맛을 상상할 수 있지 않나요? B 쪽에서 따뜻함이 전해지는 것은 문자와 사진의 정경이 서로 이어지는 배치이기 때문입니다. 이처럼 **문자로 사진으로 전달하려는 의미를 더욱 강조할 수 있는 테크닉**을 구사해 보세요.

DESIGN SAMPLES
—
문자와 사진 조합 아이디어

서체가 가진 분위기에 따라 사진과 조합하는 사례를 소개합니다. 사진과 문자를 조합하여 이미지를 만들 때 참고해 보세요.

①손글씨 + 손으로 그린 라인

②손글씨 + 말풍선

손글씨를 사진 위에 배치하는 것만으로 친근감이 높아집니다. 라인을 조합하면 샤프한 인상이 되며, 말풍선을 조합하면 귀여운 인상이 됩니다.

③고딕체 + 피사체와 겹치게 배치

④명조체 + 한 글자만 활용하여 배치

피사체에 따라 문자를 배치하면 사진과 문자의 일체감이 높아집니다. 고딕체라면 익살스러움이 강조되며, 명조체라면 메시지에 여운이 생깁니다.

고급스러움이 느껴지는 것은 어느 쪽? ▶▶▶

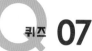

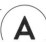

고급스러움이 느껴지는 것은 어느 쪽?

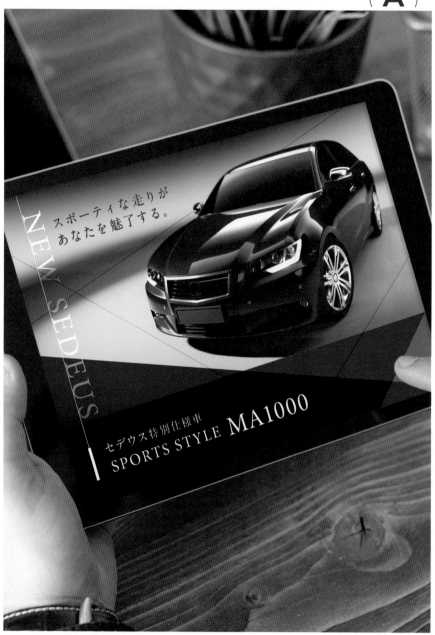

スポーティな走りが
あなたを魅了する。

NEW SEDEUS

セデウス特別仕様車
SPORTS STYLE MA1000

▶ Hint 쉽게 손에 넣을 수 없는 상품이라고 느껴지는 것은 어느 쪽인지 생각해 보세요!

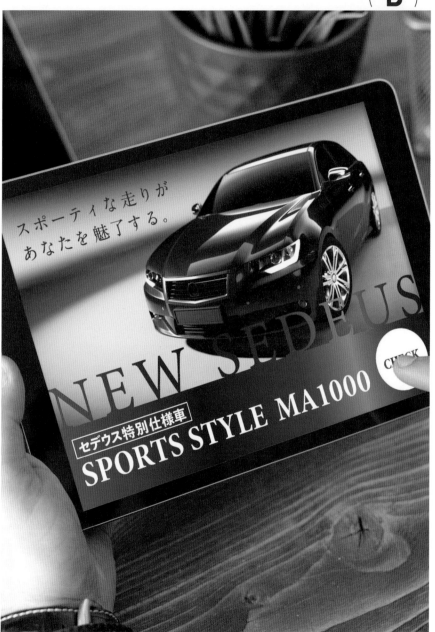

왼쪽 페이지 아래의 Hint도 읽어 보세요! 정답은……

정답

A

Right!

Answer
07 고급스러움이 느껴지는 것은 어느 쪽?

상품과 일체감이 있으며
샤프한 인상

Good!
POINT
①

차분한 색조
장식으로 사용한 색이 전부 다크톤으로, 상품과 일체감이 있으며 차분한 분위기가 느껴집니다.

NEW SEDEUS

スポーティな走りが
あなたを魅了する。

セデウス特別仕様車
SPORTS STYLE MA1000

CHECK »

Good!
POINT
②

심플한 라인과 띠 장식
상품과 문자 정보 이외의 장식이 전부 심플한 디자인이기에 세련된 인상을 만들어 냅니다.

DESIGN

Point

고급스러움을 표현하고 싶다면 색조와 장식 모두 약하게!
한 단계 높은 가치를 표현하고 싶다면 화려하게 꾸미는 것보다 은근히 품격 있는 모습을 표현하는 것이 중요합니다. 색조와 장식 모두 대비를 낮추는 것이 비결입니다.

장식이 너무 돋보여서
가벼운 인상

Bad!
POINT ❶

밝은 파란색 그러데이션 때문에 저렴해 보인다

밝은 파란색이 눈길은 사로잡지만 상품이 지닌 분위기와 맞지 않아 붕 떠 보입니다.

スポーティな走りが
あなたを魅了する。

NEW SEDEUS

セデウス特別仕様車
SPORTS STYLE MA1000

CHECK ⟫⟫

Bad!
POINT ❷

문자가 도드라지고 여백이 적다

문자가 너무 크고 대비가 강하기에 상품보다 장식이 눈에 띕니다. 여백이 적은 점도 저렴해 보이는 원인 중 하나입니다.

고급스러움을 표현하는 힌트

(A) **GOLD**
• 채도가 높다
• 대비가 강하다

(B) GOLD
• 채도가 낮다
• 대비가 약하다

A와 B 중 어느 쪽이 고급스러워 보이나요? 눈에 띄는 것은 A이지만, 품격 있어 보이는 것은 B죠? 고급스러움을 만들어 내고 싶다면 정보를 눈에 띄게 하기보다는 홍보하고 싶은 포인트를 살릴 수 있는 표현 방식을 생각하여 디자인해야 합니다.

DESIGN TIPS

<u>심플한 표현</u>을 마스터하자

┌ **특별한 계란처럼 여겨지는 것은 어느 쪽?** ┐

여백이 많고 사진과 문자 정보 사이의 대비가 낮은 A는 정적이고 차분한 분위기이고, B는 배경과 사진의 대비가 높고 문자도 커서 도드라집니다.

눈에 단번에 들어오는 것은 B이지만 고급스럽고 특별해 보이는 것은 A입니다. 이처럼 한 단계 높은 가치를 표현하고 싶다면 차분한 분위기가 나는 심플한 표현에 유념하여 세련된 느낌을 목표로 합시다. 홍보물의 콘셉트에 맞는 표현 방식을 생각하며 디자인하는 것이 중요합니다.

✔ CHECK

<u>고급감을</u> <u>내는 방법</u> =	· 대비를 **약하게 한다** · 채도를 **낮춘다** · 여백을 **늘린다** · **심플**한 장식	》	**특별한 느낌** **차분한 인상** **정적** **세련된 인상**
<u>임팩트를</u> <u>주는 방법</u> =	· 대비를 **강하게 한다** · 채도를 **높인다** · 여백을 **줄인다** · **다이내믹**한 장식	》	**눈에 띄고 화려** **역동감** **활기참** **박력 있음**

단정해 보이는 것은 어느 쪽 ?

정답은 다음 페이지의 왼쪽 위 !

▶ Hint 규칙성을 찾아보세요 !

정 답

Right!

규칙성이 있으며
깔끔하다

Good!
POINT

그리드로 정보 정리

지면을 격자 상태로 구분하고, 그리드에 따라 레이아웃하면 깔끔하게 정돈된, 규칙성 있는 디자인을 만들 수 있습니다.

아 쉬 운

B

Mistake!

규칙성이 없어 보기 어렵다

움직임은 느껴지지만 사진과 문자 정보 모두 규칙성이 없기에 정리된 느낌이 없어 시선이 분산됩니다.

Bad!
POINT

DESIGN
— Point

그리드 시스템으로 정리 정돈!

문자 정보나 사진의 수가 많은 지면을 만들 때는 그리드 시스템을 사용하면 편리합니다.

지면을 격자 상태로 구분하여 그리드에 맞춰서 레이아웃을 생각하면 깔끔하고 보기 좋은 지면을 만들 수 있습니다.

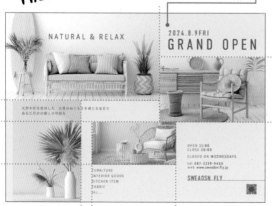

Q 간단퀴즈 09　통일감이 있는 것은 어느 쪽?

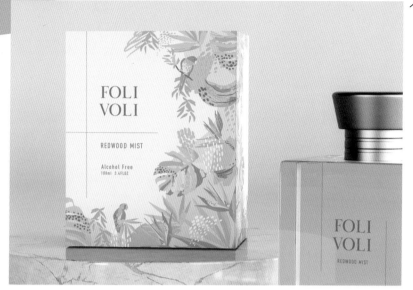

정답은……

▶ Hint　위화감 없이 상품 이미지가 전해지는 것은 어느 쪽인지 생각해 보세요!

정답

A

Right!

Answer

09 통일감이 있는 것은 어느 쪽?

연한 톤으로 통일되어 인상이 전해진다

Good!
POINT

톤이 통일되어 있다

색상 수가 많은 무늬를 사용할 때는 특히 톤을 맞추는 것이 너저분하지 않고 아름다운 인상을 연출할 수 있습니다.

아쉬운

B

Mistake!

톤이 제각각으로 위화감이 있다

Bad!

POINT

진한 색과 연한 색, 채도가 높은 색과 탁한 색이 뒤섞여 있기에 지저분해 보입니다.

DESIGN
— *Point*

색이 많을 때는 톤을 맞춰서 통일감을 연출하자

'톤'이란 명도와 채도를 조합한 색조를 말합니다 (오른쪽 참조). 여기에서 소개하는 톤은 크게 13개의 그룹으로 나뉘는데, 각 그룹 내에서 색을 조합하면 통일감 있는 배색을 만들 수 있습니다.

색이 가진 이미지의 힘을 배우자 톤(색조)

톤(색조)이란 '명도'와 '채도'를 합친 것입니다. 크게 나누어 13종류의 톤 그룹이 있으며, 각각이 가진 이미지가 다릅니다. 그것을 이해한 후에 적절하게 사용하면 설득력 있는 디자인을 만들 수 있습니다.

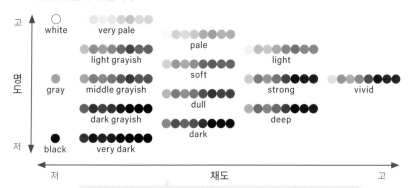

위의 그림은 톤 그룹의 속성을 알기 쉽게 정리한 것입니다. 각 톤에는 저마다의 이미지에 맞는 이름이 붙어 있습니다. 톤별로 어떤 인상을 주는지 살펴보세요.

✔CHECK 톤 그룹별 이미지

선명함, 화려함, 기운참, 생생함
vivid/비비드 톤

강함, 정열적, 힘 있음
strong/스트롱 톤

깊음, 전통적, 동양풍, 무거움
deep/딥 톤

싱그러움, 천진난만, 즐거움, 상쾌함
light/라이트 톤

부드러움, 온화함, 깨끗함
soft/소프트 톤

둔함, 칙칙함, 수수함, 차분함
dull/덜 톤

어두움, 성숙함, 오래됨
dark/다크 톤

깊이 있음, 무거움, 중후함
very dark/베리 다크 톤

가벼움, 투명감, 상냥함, 여성스러움
pale/페일 톤

귀여움, 베이비
very pale/베리 페일 톤

얌전함, 차분함
light grayish/라이트 그레이시 톤

탁함, 수수함, 성숙함
middle grayish/미들 그레이시 톤

남성적, 어두움, 수수함
dark grayish/다크 그레이시 톤

이와 같은 톤 이미지를 이해한 후 디자인 콘셉트에 맞는 배색을 고르면 보다 퀄리티 높은 디자인을 완성할 수 있습니다.

업무의 목적에 따라 달라지는 디자인의 비밀

—

주변에는 팸플릿이나 포스터 등 다양한 광고물이 넘칩니다.
회사 안내 자료이거나 상품 판촉일 때도 있으며,
각각의 디자인은 당연하게도
전하고자 하는 목적이 있습니다.
디자이너는 물론, 회사원도 자신의 업무에 딱 맞는
디자인 지식을 배워 나갑시다.

CHAPTER 03 | CONTENTS

퀴즈 01 회사 소개 팸플릿에 최적인 것은 어느 쪽? · · · · · · · · · · · 109

퀴즈 02 어린이 대상 포스터로 어울리는 것은 어느 쪽? · · · · · · · · · 115

퀴즈 03 내추럴한 카페에 어울리는 메뉴판은 어느 쪽? · · · · · · · · · 121

퀴즈 04 여행의 테마에 맞는 페이지 디자인은 어느 쪽? · · · · · · · · · 127

퀴즈 05 패션지 독자층에 맞는 디자인은 어느 쪽? · · · · · · · · · · · 133

퀴즈 06 웨딩 컨설팅 사이트에 어울리는 것은 어느 쪽? · · · · · · · · · 139

퀴즈 07 고급 브랜드의 스킨케어 상품에 어울리는 웹사이트는
어느 쪽? · 145

퀴즈 08 모델하우스 전단지로 더 어울리는 것은 어느 쪽? · · · · · · · · 153

퀴즈 09 구인 광고로 효과적인 것은 어느 쪽? · · · · · · · · · · · · · · · 155

퀴즈 10 과정 설명 디자인으로 더 좋은 것은 어느 쪽? · · · · · · · · · · 157

회사 소개
팸플릿에
최적인 것은
어느 쪽?

Q 퀴즈 01 회사 소개 팸플릿에 최적인 것은 어느 쪽?

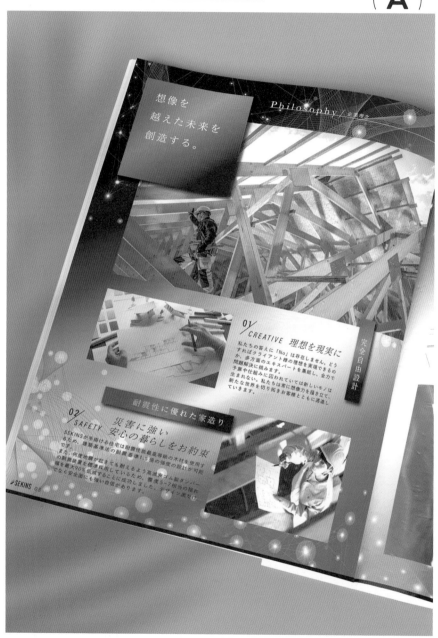

想像を
越えた未来を
創造する。

Philosophy／企業理念

完全自由設計

01／CREATIVE　理想を現実に

私たちの答えに「No」は存在しません。どう
すればクライアント様の理想を実現できるの
か、多方面のエキスパートを集結し、全力で
問題解決に挑みます。私たちは常に想像力に囚われていては新しいモノは
生まれない。私たちは常に想像力を描き立て、
新たな世界を切り拓きお客様とともに邁進し
ていきます。

耐震性に優れた家造り

02／SAFETY　災害に強い
安心の暮らしをお約束

SEKINSが手掛ける住宅は耐震性能最高等級の木材を使用す
るため、建築基準法の耐震基準1.5倍の強度の設計が可能
です。また、何度地震が起きても耐えるような高級素材フレーム製タンバー
の制震装置を標準採用しているため、震度5〜7相当の揺れ
を最大90%低減することに成功しました。デザイン面だけ
でなく安全面にも強い自信があります。

SEKINS 03

▶ Theme　오랜 역사를 가진 건축회사의 기업 소개 팸플릿

NEW　'디자인 테마'가 추가되었습니다!

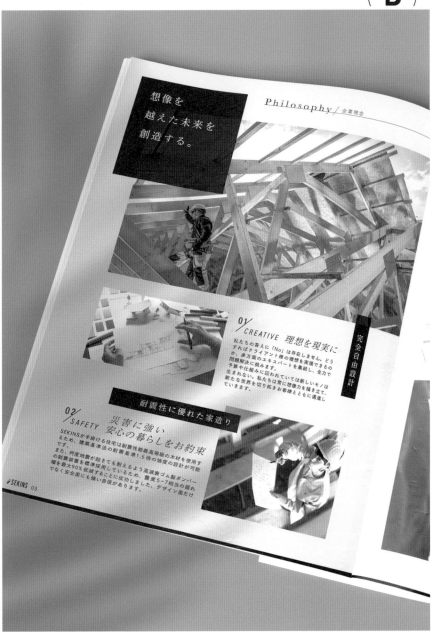

B

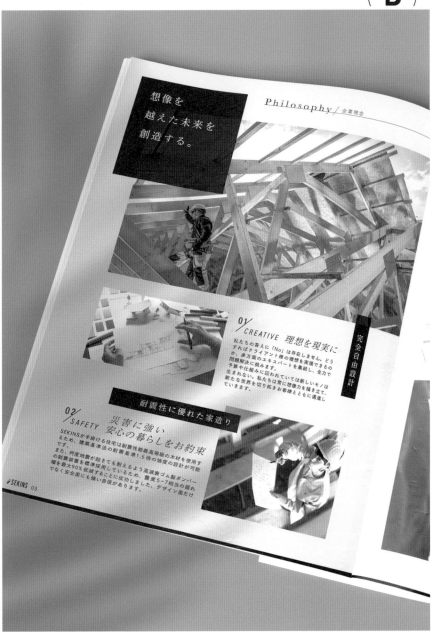

想像を
越えた未来を
創造する。

Philosophy / 企業理念

01 / CREATIVE　理想を現実に

完全自由設計

私たちの答えに「No」は存在しません。どう
すればクライアント様の理想を実現できるの
か、多方面のエキスパートを集結し、全力で
問題解決に挑みます。
予算や仕組みに囚われていては新しいモノは
生まれない。私たちは常に想像力を掻き立て、
新たな世界を切り拓きお客様とともに邁進し
ていきます。

耐震性に優れた家造り

01 / SAFETY　災害に強い
安心の暮らしをお約束

SEKINSが手掛ける住宅は耐震性能最高等級の木材を使用す
るため、建築基準法の耐震基準1.5倍の強度の設計が可能
です。
また、何度地震が起きても耐えるよう高減衰ゴム製ダンパー
の制震装置を標準採用しているため、震度5〜7相当の揺れ
幅を最大90%低減することに成功しました。デザイン面だけ
でなく安全面にも強い自信があります。

SEKINS 03

▶ Hint 회사에 대한 신뢰가 가는 것은 어느 쪽인지 생각해 보세요! 정답은 다음 페이지 왼쪽 위!

정답

B

Right!

회사 소개 팸플릿에 최적인 것은 어느 쪽?

코퍼레이트 컬러가 돋보이며 기능성이 있다

Good!
POINT ❶

코퍼레이트 컬러를 주축으로 삼은 배색

왼쪽 아래에 있는 로고의 네이비를 포인트 색상으로 사용하고, 바탕색으로는 연한 그레이를 깔았기에 한눈에 기업의 이미지가 전해지고 세련된 인상을 줍니다.

Good!
POINT ❷

심플한 레이아웃

불필요한 디자인 요소는 잘라내고 가독성을 중시함으로써 기업의 성실함이 전해지는 디자인으로 완성되었습니다.

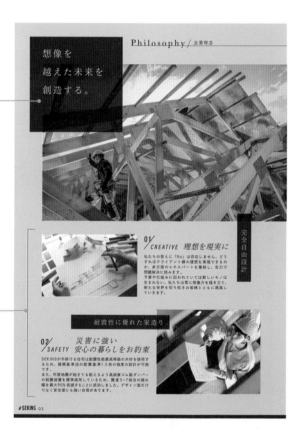

DESIGN
Point

기업 소개는 심미성보다 기능성을 생각한다

기업 소개 팸플릿은 회사의 신뢰감을 상대에게 전하는 것이 중요하며, 화려한 장식은 역효과를 냅니다. 심플한 레이아웃으로 가독성을 중시하고, 배색으로 기업 이미지를 확립합시다.

장식이 너무 화려해서 가독성이 떨어진다

Mistake!

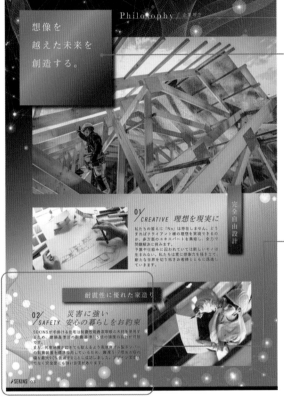

Bad!
POINT ❶

색이 너무 많아서 기업의 이미지를 알 수 없다

여러 색을 사용한 그러데이션은 화려하지만 특정 이미지를 만들고 싶을 때는 적합하지 않습니다.

Bad!
POINT ❷

배경 무늬가 지저분하다

미래지향적인 느낌을 내고 싶다는 마음은 알겠지만, 배경이 너무 지저분해서 문자가 잘 읽히지 않으며 정작 중요한 정보가 전해지지 않습니다.

| 코퍼레이트 컬러 | 코퍼레이트 컬러란 기업을 상징하는 색이며, 기업의 이미지를 표현하는 방법 중 하나입니다. 로고 마크를 보면 그 기업을 연상할 수 있는 것처럼, 색이 가진 영향력은 디자인에서 빼놓을 수 없습니다. | ● 코카콜라, 어도비, 롯데리아
● HP, 페이스북, 인텔
● 맥도날드, 카카오, 이케아
● 한화, 환타, 던킨도너츠
● 네이버, 스타벅스, 하이네켄 |

※ 비슷한 색상의 코퍼레이트 컬러를 사용하는 기업끼리 모아 보았습니다.
　위의 색상이 실제 각 기업의 코퍼레이트 컬러와 완전히 일치하지는 않습니다.

DESIGN TIPS

색의 인상을 이용하여 기업의 이미지를 전하자

예) 기업 사이트

코퍼레이트 컬러 : ●

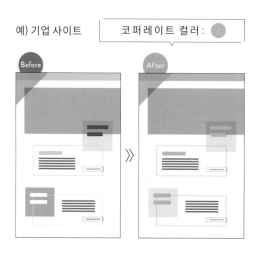

기업 사이트나 팸플릿을 만들 때는 특히 코퍼레이트 컬러를 활용하여 배색하면 기업의 이미지를 제대로 전할 수 있습니다. Before를 보면 컬러풀하고 화려하지만 어떤 기업인지는 제대로 알기 어렵습니다. 코퍼레이트 컬러(파란색)와 포인트 컬러(노란색)로 색상 수를 줄인 것이 After이며 한눈에 기업의 이미지가 전해지는 사이트가 됩니다. **기업의 이미지를 전하는 비법은 색상 수를 줄여서 정리하는 것입니다**

DESIGN SAMPLES

—

⌐ 색에 따른 이미지 차이 ⌐

광고를 만들 때는 배색을 통한 이미지 메이킹이 중요합니다.
색을 통한 이미지 메이킹 방법을 살펴봅시다.

에너지 넘치는 빨간색을 메인으로 사용하면 빠른 대응을 해 준다는 기대감을 부여할 수 있습니다. 주목을 모으는 빨간색은 강하게 주장하고 싶을 때 추천합니다.

메인 컬러를 파란색으로 선택하면 신뢰성이나 성실함을 표현할 수 있습니다. 서비스 계열의 광고를 만들 때 최적의 배색입니다.

어린이 대상 포스터로 어울리는 것은 어느 쪽 ? ▶ ▶ ▶

Q 퀴즈 02 어린이 대상 포스터로 어울리는 것은 어느 쪽?

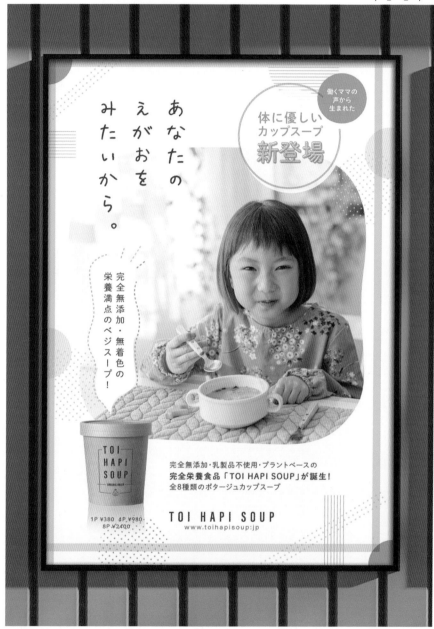

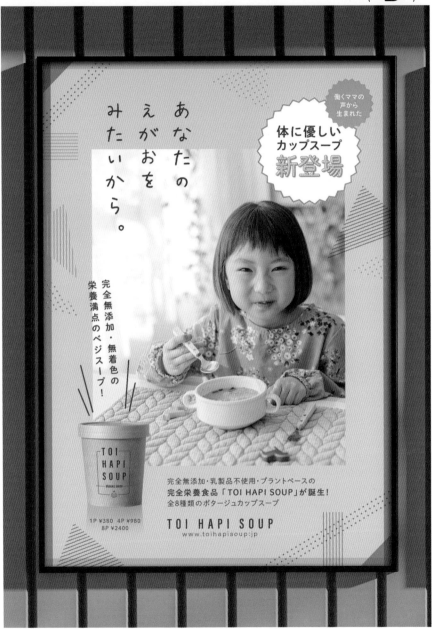

정답

A

Right!

어린이 대상 포스터로 어울리는 것은 어느 쪽?

둥근 장식과
밝은 배색이 아이답다

Good!
POINT ①

둥근 장식은
귀여움의 상징

어린이를 대상으로 삼는다면
직선적인 장식보다 곡선을 사
용한 장식 쪽이 어울립니다.
부드러운 느낌을 표현할 때
딱입니다.

Good!
POINT ②

연한 색조는
부드럽고 아이답다

어린이의 건강을 생각한 상품
으로, 아이와 부모의 마음에 와
닿는 배색을 선택하는 것이 가
장 좋습니다. 연한 색조는 건강
한 인상도 연출할 수 있습니다.

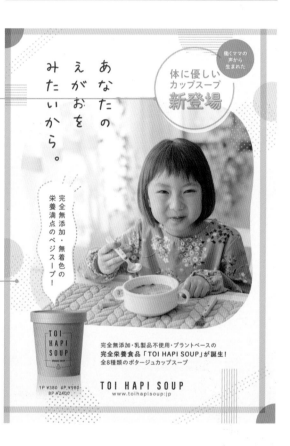

DESIGN
—
Point

인상을 만들 때 장식과 배색에 주의!

문자 정보 이외의 디자인 요소(비주얼, 장식, 배색)는 인상을 만들어 낼
때 중요한 포인트입니다. 홍보 상품의 타깃에 맞는 비주얼 표현을 염두
에 두는 것이 매우 중요합니다.

배색이 칙칙하고
연령층이 어긋난다

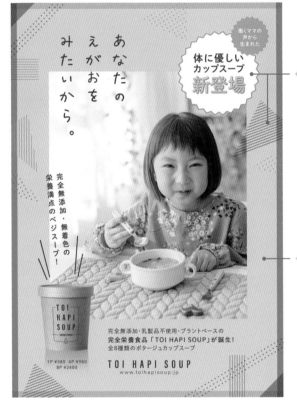

Bad!
POINT ❶

직선 장식은 자극적

눈을 끄는 장식으로는 좋지만,
어린이의 몸에 좋은 영양 식품을
홍보하는 콘셉트와는 매칭되지
않습니다.

Bad!
POINT ❷

색이 어둡고
어린이 대상은 아니다

채도가 너무 낮아 어린이 대상
이라기보다는 어른을 타깃으
로 한 상품을 연상시키는 배
색입니다.

· 분위기별 장식 사례 ·

장식

'장식'이란 디자인에 들어가는 '세세
한 꾸밈 요소'를 말합니다. 약간의 뉘
앙스를 풍기는 정도의 사소한 부분이
지만, 여기에 신경을 쓰는지 여부에
따라 완성도가 크게 달라집니다.

DESIGN TIPS

타깃을 의식한 배색을 선택

┌─ 인상은 색으로 만들 수 있다 ─┐

┌─ 아기용 ─┐ ┌─ 어린이용 ─┐

위의 두 가지 디자인 샘플을 비교해 보세요. 왼쪽 배색은 명도가 높고 채도가 조금 낮은 톤으로 정리되어 있으며, 오른쪽에 비해 상냥하고 부드러운 느낌입니다. 그에 비해 오른쪽 배색은 채도가 높으며 건강하고 활동적인 인상입니다.

유사한 대상처럼 보이지만, '부드럽고 섬세한 아기용' 광고인지 '건강하고 활기 넘치는 어린이용' 광고인지에 따라 이미지를 만드는 방법이 달라집니다. 이처럼 **색은 톤을 바꾸는 것만으로 전해지는 인상이 달라지기 때문에** 정확한 타깃에 맞는 배색에 유념하세요.

COLOR SAMPLES
—
┌─ 타깃에 맞는 배색 ─┐

홍보하고 싶은 타깃의 나이와 분위기에 맞는 색에는 어떤 것이 있는지 미리 알아 두면 배색의 힌트가 됩니다.

(연령층) **아기**
(분위기) **소프트**

(연령층) **어린이**
(분위기) **팝**

(연령층) **10 대**
(분위기) **테크노팝**

(연령층) **청년**
(분위기) **내추럴**

(연령층) **중년**
(분위기) **모던**

(연령층) **노년**
(분위기) **럭셔리**

내추럴한 카페에
어울리는 메뉴판은 ▶ ▶ ▶
어느 쪽 ?

Q 퀴즈 03 내추럴한 카페에 어울리는 메뉴판은 어느 쪽?

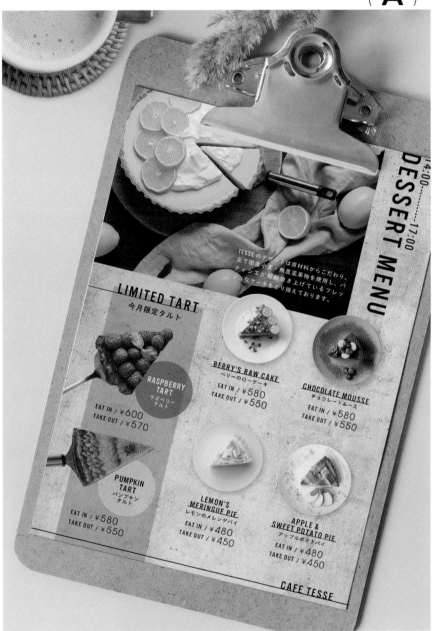

▶ Theme 유기농 식재료를 취급하는 내추럴 취향의 카페 메뉴

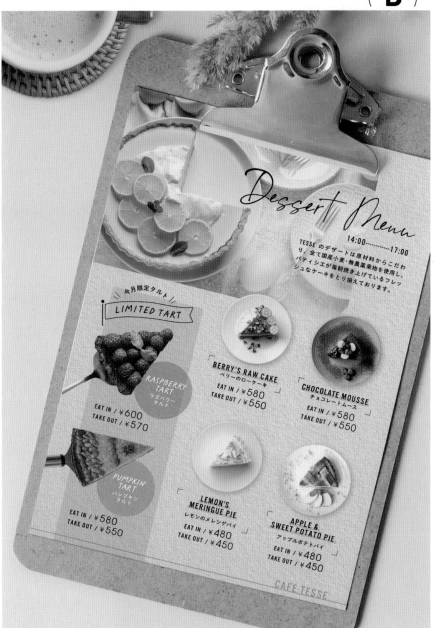

Dessert Menu

14:00..........17:00

TESSE のデザートは原材料からこだわり、全て国産小麦・無農薬果物を使用し、パティシエが毎朝焼き上げているフレッシュなケーキをとり揃えております。

今月限定タルト

LIMITED TART

RASPBERRY TART
ラズベリータルト
EAT IN / ¥600
TAKE OUT / ¥570

PUMPKIN TART
パンプキンタルト
EAT IN / ¥580
TAKE OUT / ¥550

BERRY'S RAW CAKE
ベリーのローケーキ
EAT IN / ¥580
TAKE OUT / ¥550

CHOCOLATE MOUSSE
チョコレートムース
EAT IN / ¥580
TAKE OUT / ¥550

LEMON'S MERINGUE PIE
レモンのメレンゲパイ
EAT IN / ¥480
TAKE OUT / ¥450

APPLE & SWEET POTATO PIE
アップルポテトパイ
EAT IN / ¥480
TAKE OUT / ¥450

CAFE TESSE

정답

B

Right!

Answer
03 내추럴한 카페에 어울리는 메뉴판은 어느 쪽?

배경에 따뜻함이 감돌면
내추럴해진다

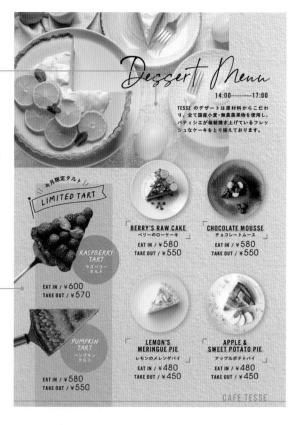

Good!
POINT ❶

사진의 스타일링이
가게의 콘셉트와 어울린다

사진을 찍을 때 스타일링(P. 125
하단 참조)은 매우 중요한 포인트
입니다. 밝은색 테이블 위에 도자
기 그릇을 놓았기에 콘셉트에 부합
하며 내추럴하고 따뜻한 분위기가
연출되었습니다.

Good!
POINT ❷

배경 소재가 종이 텍스처

종이 느낌이 전해지는 텍스처
를 배경에 깔았기 때문에 내추
럴한 인상이 전해집니다.

DESIGN
—
Point

인상은 배경으로 80% 정해진다!

배경은 그저 덤이 아닙니다. 그림자 뒤에 숨은 조력자입니다. 사진을 찍
을 때의 스타일링은 인상을 결정하는 중요한 포인트가 됩니다. 지면 디
자인을 할 때는 바탕색과 텍스처도 마찬가지로 매우 중요합니다.

배경이 차가운 인상이면 스타일리시해진다

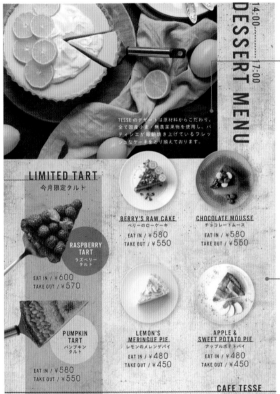

Bad!
POINT ❶

사진의 스타일링이 쿨한 인상

테이블이 검은색이면 상품 자체는 돋보이지만 가게의 콘셉트와는 다르게 차갑고 쿨한 인상이 되어 버립니다.

Bad!
POINT ❷

배경 소재가 콘크리트 텍스처

차가운 인상의 콘크리트를 배경 소재로 선택했기 때문에 스타일리시해 보입니다.

스타일링

'포토 스타일링'이란 찍고 싶은 상품의 매력을 최대한으로 끌어내기 위한 테크닉을 말합니다. 사진 소재를 이용할 때는 배경, 빛이 닿는 방향, 소품까지 전체적으로 디자인하여 피사체(상품)를 멋지게 보여 주려면 어떻게 하면 좋을지, 나아가 피사체의 인상을 전하는 방법까지 고려할 필요가 있습니다.

심플한 커트러리를 시크하게 스타일링

DESIGN TIPS
실은 빼놓을 수 없는 <u>배경의 중요성</u>

배경이 영향을 끼치는 표현 방식 차이

① 내추럴

② 럭셔리

③ 스위트

④ 엘레강트

디자인과 사진 모두 메인 피사체를 아름답게 찍었다고 만사형통인 단순한 세계는 아닙니다. 디자인을 할 때 배경이 만들어 내는 영향력은 빼놓을 수 없는 중요한 포인트입니다. 위의 사례를 보면 알 수 있듯이 피사체가 동일해도 배경이 다르면 완전히 다른 느낌을 주지 않나요? 폰트도 분위기에 맞춰서 바꾸긴 했지만 인상에 가장 큰 영향을 끼치는 것은 배경 소재랍니다. <u>상품 사진을 찍을 때나 그래픽 요소로써 배경 텍스처를 고를 때는 표현하고자 하는 콘셉트나 분위기에 맞는 것을 골라야 합니다.</u>

✅ **CHECK** 원하는 인상을 연출할 때 사용할 수 있는 텍스처

코르크

내추럴

콘크리트

스타일리시

대리석

럭셔리

일본 재래식 종이

일본 느낌

퀴즈
04

여행의
테마에 맞는
페이지 디자인은
어느 쪽 ?

▶ ▶ ▶

Q 퀴즈 04 여행의 테마에 맞는 페이지 디자인은 어느 쪽?

▶ Theme 여행사의 특집 페이지

이유도 생각해 본 후에 페이지를 넘기세요!

정답

A

Right!

Answer
04
여행의 테마에 맞는
페이지 디자인은 어느 쪽?

손그림 느낌의 요소는
즐거움이 연상된다

Good!
POINT ❶

손으로 그린 듯한 소재가 여행의 두근거림을 연상시킨다

화면 여기저기에 흩뿌려진 손그림 느낌의 소재가 귀엽고, 여행의 즐거움을 연상시키기에 여행에 대한 흥미가 샘솟습니다.

Good!
POINT ❷

곡선이 친숙함을 연출한다

사진을 자유 곡선으로 트리밍했기 때문에 디자인에서 움직임이 느껴지며, 부드러운 분위기를 만드는 데 큰 역할을 합니다.

DESIGN
Point

친숙함이나 즐거움을 연출하고 싶다면
손글씨나 손그림 느낌의 소재를 사용해 보자!

보는 이의 마음을 두근거리게 하거나 흥미를 이끌어 행동으로 이어지게 하는 원동력이 되는 비주얼을 만들고 싶을 때는 손글씨나 손그림 느낌의 소재를 더해 보세요.

딱딱하고
진지한 이미지

심플한 만듦새가
쓸쓸한 분위기를 준다

심플하게 완성되어 보기에는 깔끔하지만 '나 홀로 여행'이라는 테마와 결합되어 쓸쓸함이 느껴집니다. 나 홀로 떠나는 즐거운 여행을 표현하기에는 어울리지 않는 디자인입니다.

명조체가 딱딱한 인상

명조체는 세련된 인상이므로 조금 진지하고 까탈스러운 인상을 줍니다. 여행지에서의 두근거리는 순간을 연상하기 어렵습니다.

손글씨·손그림을
사용하는 비결

♡ Let's eat!

오늘부터 새로 발매되는
생 초콜릿 샌드!
꼭 한 번 앗보세요!

전부 손글씨

Let's eat!

오늘부터 새로 발매되는
생 초콜릿 샌드!
꼭 한 번 맛보세요!

일부만 손글씨

왼쪽 사례를 보세요. 손글씨를 효과적으로 이용한 것은 어느 쪽일까요? 정답은 일부만 손글씨를 사용한 오른쪽입니다. 모든 내용이 손글씨라면 장황해 보이며, 손글씨의 장점이 반감되어 버립니다. 포인트로 사용하는 것이 효과적으로 사용하는 비결입니다.

DESIGN TIPS

손글씨, 손그림으로 <u>세세한 뉘앙스</u>를 표현할 수 있다

┌─ 손글씨를 적절하게 나누어 사용하자 ─┐

우선 Before 디자인은 딱딱한 인상으로, 나 홀로 캠핑이라는 조금 진입 장벽이 높은 장르에 뛰어들고 싶다는 의욕이 샘솟지는 않습니다. 그럼 After의 왼쪽을 한번 볼까요? 손그림 느낌의 텐트 모양 일러스트를 더함으로써 구체적인 캠핑 이미지가 떠오르며, 캠핑 자체에 대한 흥미가 샘솟습니다.

After의 오른쪽 사례는 어떨까요? 타이틀을 손글씨로 바꿈으로써 사람들이 재잘거리는 것 같은 친근함이 연출되며, 나 홀로 캠핑에 대한 저항감이 줄어듭니다. 이처럼 손으로 그린 것 같은 일러스트를 더할지, 아니면 손으로 쓴 것 같은 문자를 사용할지에 따라 강조하는 포인트가 조금은 달라집니다. **무엇을 가장 표현하고 싶은지를 구체적으로 생각하여 손글씨나 손그림을 적절하게 나누어 사용해 보세요.**

✅ **CHECK** 사용 가능한 손글씨 무료 폰트 ──────────

도구나 환경이 된다면 손글씨를 직접 써서 디자인에 활용할 수 있습니다. 하지만 상황이 여의치 않다면 상업적으로 이용할 수 있는 무료 손글씨 폰트를 활용해 보세요.

상업적으로 사용할 수 있는 모든 폰트를 모아 놓은 눈누(https://noonnu.cc/)에서 '손글씨'로 검색해 보세요. 다양한 손글씨 폰트를 다운로드할 수 있습니다.

패션지 독자층에
맞는 디자인은 ▶ ▶ ▶
어느 쪽?

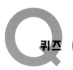

어렵다면 Theme와 Hint도 읽어 보세요!

정답

A

Right!

패션지 독자층에 맞는 디자인은 어느 쪽?

심플하며
힘을 뺀 느낌이 든다

Good!
POINT ❶

심플한 폰트

선이 가늘고 세로로 긴 고딕체
는 심플하고 품격이 느껴집니다.
가로쓰기를 세로쓰기로 바꾸는
것만으로도 디자인 포인트가 됩
니다.

Good!
POINT ❷

라인 장식이 스타일리시

심플한 라인을 사용하면 고급
스럽고 세련된 인상을 줍니다.
20대 후반 ~ 30대 여성을 대상
으로 한, 딱 맞는 장식입니다.

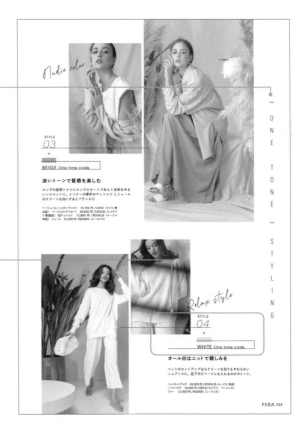

DESIGN
— Point

지면의 분위기는 폰트에 따라 달라진다!

문자 정보가 많은 잡지 지면은 특히 폰트가 가진 이미지가 비주얼에 큰 영향을 끼
칩니다. 독자층에 맞는 폰트를 고르면 타깃으로 삼은 독자의 흥미를 끌 수 있습
니다.

다이내믹한 문자 사용이 발랄하다

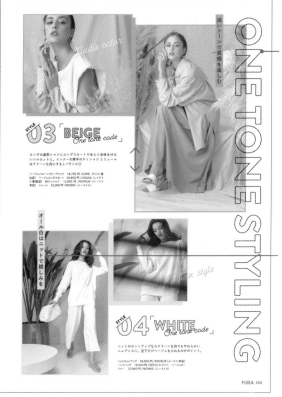

Bad!
POINT ❶

크기가 큰 테두리 문자가 어린 인상

테두리 문자는 귀여운 인상을 줍니다. 크게 배치하면 더욱 젊은 층을 대상으로 한 디자인이 되며, 바라던 독자층과 어긋나 버립니다.

Bad!
POINT ❷

띠 장식이 발랄하다

문자 아래에 색이 들어 있는 띠를 깔면 캐치프레이즈의 가독성이 높아지는 이점은 있지만, 발랄한 인상을 주므로 이 잡지의 독자층과는 어울리지 않습니다.

서체의 종류				
• 고딕체	SANS-SERIF	》	• 발랄하다 • 가독성이 좋다	
• 명조체	SERIF	》	• 엘레강트 • 품격이 있다	
• 스크립트	Script	》	• 귀엽다 • 유니크하다	
• 손글씨	Handwriting	》	• 손글씨 • 자유도가 높다	

고딕체는 작아도 가독성이 있기에 본문이나 캡션에 적합합니다. 명조체는 전달력이 강하며 고급스러움을 연출할 수 있는 등 서체별로 특성이 다릅니다. 서체의 종류와 이점을 이해해 두는 것이 중요합니다.

DESIGN TIPS

타깃에 맞는 폰트 선정

┌ 분위기에 맞는 폰트를 고르는 법 ┐

① 팝

② 캐주얼

③ 걸리시

④ 내추럴

⑤ 스타일리시

⑥ 스트리트

이번에는 패션지의 콘셉트, 독자층에 맞는 디자인 샘플을 만들었습니다. 조합한 폰트를 보며 생각해 봅시다.

①은 키즈 어패럴이므로 굵은 글씨의 고딕체로 건강하고 쾌활한 인상을, ②는 귀여움과 발랄함이 있는 캐주얼한 분위기이므로 가늘고 둥그스름한 고딕체를 골랐습니다. ③은 굵은 스크립트체로 달콤한 인상이며, ④는 손글씨체로 상냥하고 부드러운 인상입니다. ⑤는 가늘고 세로로 긴 고딕체를 사용해 심플하게, ⑥은 기세 좋은 손글씨체로 스트리트의 느낌을 내 보았습니다.

이처럼 폰트가 디자인의 인상 확립에 크게 관여한다는 점을 알 수 있습니다. 목적에 맞는 디자인을 하려면 타깃이나 비주얼에 맞는 폰트를 고르는 것이 중요하다는 점을 잊지 마세요.

웨딩 컨설팅
사이트에
어울리는 것은
어느 쪽?

▶ ▶ ▶

Q 퀴즈 06 웨딩 컨설팅 사이트에 어울리는 것은 어느 쪽?

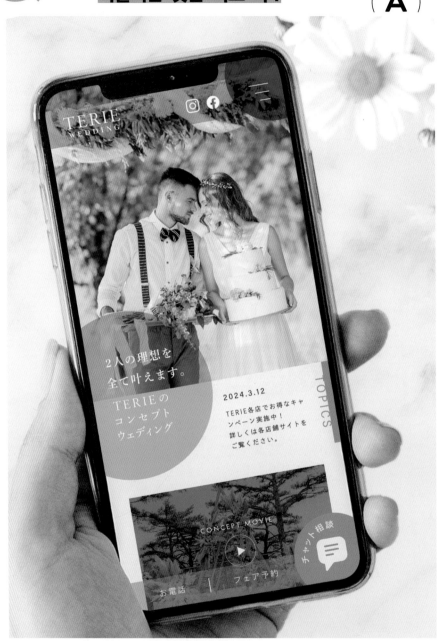

▶ Theme 자유도가 높은 콘셉트 웨딩을 만들어 주는 웨딩 컨설팅 회사의 웹사이트

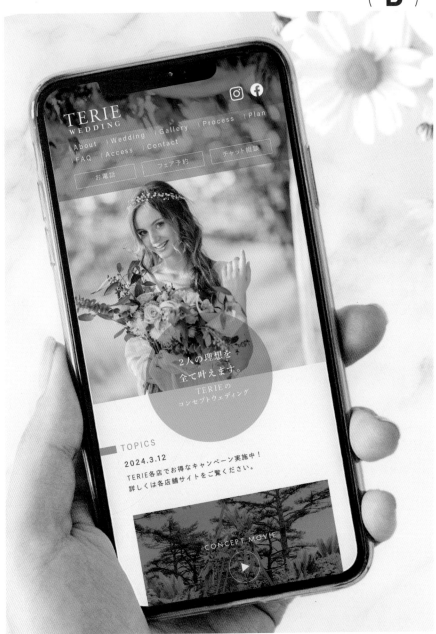

정답

A

Right!

웨딩 컨설팅 사이트에 어울리는 것은 어느 쪽?

커플 사진이 메인으로
행복함이 전해진다

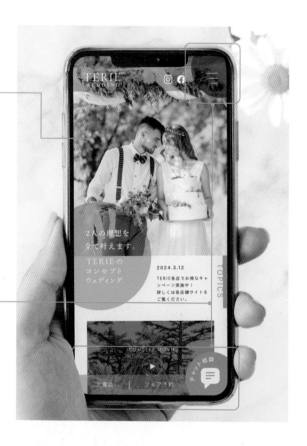

Good!
POINT ❶

신랑, 신부의 투샷 사진이
행복함을 생생하게 전한다

결혼식은 둘이 함께 만드는 것입니다. 또한 그 이후의 인생도 둘이서 걸어 나가게 되죠. 그것을 떠올릴 수 있는 것은 투샷 사진입니다. 결혼식에 대한 기대와 희망도 연상할 수 있네요.

Good!
POINT ❷

스마트폰 사이트에
대응한 디자인

문자 정보 등이 아이콘으로 보기 좋게 정리되어 있으며, 손가락으로 터치하기 쉬운 디자인입니다.

DESIGN
—
Point

전하려는 메시지에 맞는 사진 선정이 중요!

웹사이트를 열었을 때 가장 먼저 눈에 들어오는 것은 메인 비주얼입니다. 메인 비주얼의 사진은 사이트 내용을 전하는 매우 중요한 수단 중 하나이므로, 전하고자 하는 메시지에 맞는 사진을 고르는 것이 중요합니다.

신부 혼자라면 행복함보다 아름다움이 돋보인다

B

Mistake!

Bad!
POINT ❶

신부의 단독 사진이기에 다른 사이트가 떠오른다

신부만 찍힌 사진은 신부의 아름다움에 포커스가 맞춰지므로 드레스 가게나 미용실 사이트로 보일 수도 있습니다.

Bad!
POINT ❷

문자가 작아서 조작하기 어려운 디자인

콘텐츠 버튼이 작으면 스마트폰에서는 터치하기 어렵습니다. 또한 사용된 문자들이 작은 점도 불친절하게 느껴집니다.

웹 디자인 단편지식

> 웹사이트는 PC와 스마트폰으로 보는 화면의 비율이나 레이아웃 등이 다르므로 단말기별 사이즈 감각에 맞는 디자인이 필요합니다. 이것을 '반응형 디자인'이라고 합니다.
> ※자세한 것은 P.159

PC

태블릿

스마트폰

보기 좋은 건 단말기여도 어떤 단말기여도!

DESIGN TIPS
시추에이션 메이킹으로 홍보 효과를 높인다

─ 사진에 따라 전달력이 달라진다 ─

사진은 보기에 좋다고 다가 아닙니다. 사진에는 많은 정보가 들어 있습니다. 굳이 말로 설명하지 않더라도 시각적으로 상황을 파악할 수 있는 점이 사진의 특성 중 하나이기도 합니다. 알기 쉽게 설명하기 위해 '친구 소개 할인 캠페인' 관련 디자인 샘플을 준비했습니다. 각각 무엇이 다른지 비교해 보세요.

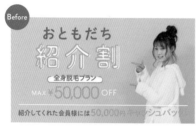 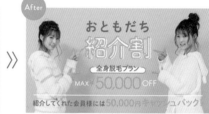

Before에서는 1명의 모델만 있어서 문자 정보를 읽지 않으면 캠페인 내용(친구 소개 할인)을 유추하기 어렵지만, After에서는 2명의 모델이 '친구 사이' 라는 이미지를 떠올릴 수 있으며 내용을 읽지 않아도 캠페인 내용을 유추할 수 있습니다.

Before의 요리만 있는 사진이라면 얼핏 단순한 메뉴 광고로 보이지만, 여러 명의 손이 함께 찍혀 있으면 떠들썩한 파티 모습을 연상할 수 있습니다.

위 사례에서 알 수 있듯이 **약간의 시추에이션 차이로 연상할 수 있는 상황이 달라지거나 전달 속도에 영향을 끼치게 됩니다.**
사진 선정이나 사진의 시추에이션 설정만으로도 사람들에게 전해지는 내용에 차이가 생긴다는 점을 알 수 있겠죠. 메인 비주얼의 중요성이 매우 높은 웹사이트에서는 특히 주의해서 사진을 고르세요.

퀴즈
07

고급 브랜드의 스킨케어 상품에 어울리는 웹사이트는 어느 쪽?

▶ ▶ ▶

난이도 UP!

퀴즈 07 고급 브랜드의 스킨케어 상품에 어울리는 웹사이트는 어느 쪽?

▶ Theme 스킨케어 브랜드의 웹사이트

▶ Concept 30대 이상의 여성을 위한 고급 상품 홍보

! NEW '콘셉트'가 등장했습니다!

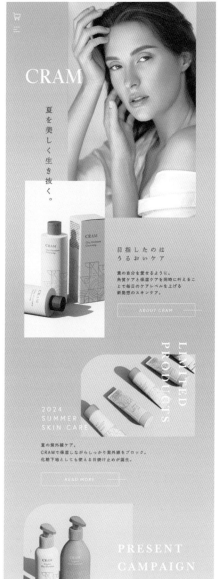

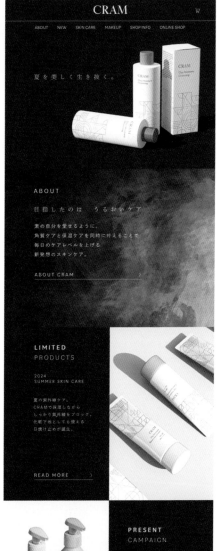

\ 어느 것도 틀리지 않았다? 관점을 바꿔 보자! /

30대 이상이라는 타깃에 어울리는 것은 어느 쪽?

**심플하고
귀엽다**

**투명감이 있고
품격 있다**

**그러데이션이
화려하고 선진적**

**스타일리시하고
중후감이 있다**

움직임이 없는 심플한 레이아웃으로 품격이 느껴지지만, 배색이 귀엽고 약간 어린 인상입니다.

섬세한 장식이 아름답고 여백이 많은 레이아웃이므로 투명감이 있으며, 고품질과 성실함도 느껴집니다.

그러데이션이 아름답고 투명감은 있지만, 자유도가 높은 레이아웃이 어린 인상입니다.

명도가 낮은 배색으로 정리되어 있기 때문에 상품이 돋보이며 중후함과 고급스러움이 있습니다.

10~20대 대상

Good
30~40대 대상

10~20대 대상

Good
30~40대 대상

정답?

B OR **D**

위 설명에 따르면 브랜드의 타깃에 맞는 것은 'B'와 'D'네요! 하지만 둘 중 어느 쪽이 보다 좋은 적합한 사이트 디자인일까요?

Step up!

B와 D를 좀 더 수정한 후 비교해 봅시다!

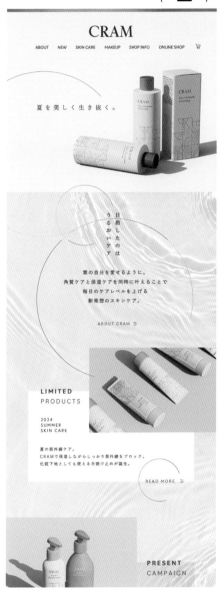

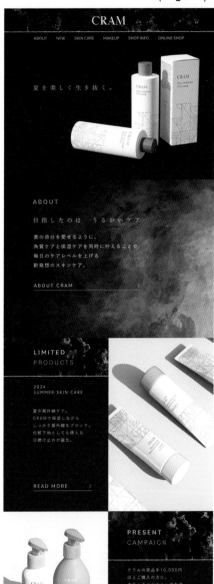

▶ Hint 침투력과 보습력이 표현되는 것은 어느 쪽일까요?

3분 간 생각해 보세요!

고급 브랜드의 스킨케어 상품에 어울리는
웹사이트는 어느 쪽?

정 답

고급스러움에 더해
상품의 고품질이 전해진다

Good!
POINT ①

배경에 수면 텍스처를 넣어
촉촉함을 연출

고급스러움도 중요하지만, 가장 우선해
야 할 것은 '상품의 고품질'이 드러나는
지입니다. 효과에 대한 기대치를 높이는
표현을 모색할 필요가 있습니다.

Good!
POINT ②

매트 골드를 포인트로 사용하여
고상함이 느껴지게

광택을 줄인 금색을 포인트로 사용함
으로써 딱 알맞은 고급스러움을 연출할
수 있습니다.

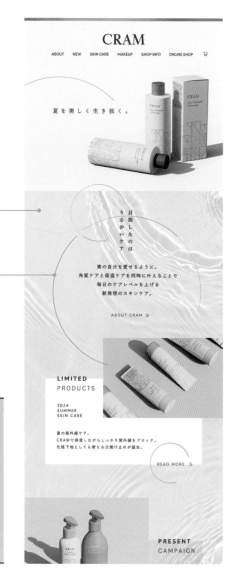

DESIGN | *Point*
케어 용품의 홍보는 상품 가치를 높이
는 표현이 고급스러움으로 이어진다

고급스러움을 전면에 드러내어 표현하는 것보다
상품에 대한 신뢰감을 높이는 표현을 염두에 두
는 편이 고품질을 어필할 수 있습니다. 상품 콘셉
트와 매칭된 디자인을 생각해 보세요.

중후함이 과하여
여성스러운 품격이 떨어진다

아 쉬 운

Mistake!

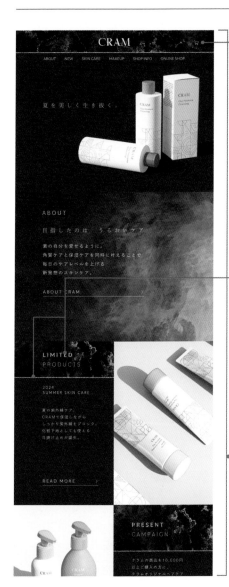

Bad!
POINT ❶

검은색과 금색으로 된 대리석과
바탕색이 상품과 미스매치

대리석 텍스처는 고급스러움을 표현하는 데 최고지만, 전체적으로 어둡기 때문에 무거운 분위기가 됩니다. 남성적인 표현에 가깝기에 타깃에 어울리지 않습니다.

Bad!
POINT ❷

광택감이 강한 금색이
조금 억지스러운 인상

반짝거리는 금색은 억지로 고급스러움을 표현하는 느낌이 들기에 품격이 떨어집니다.

Bad!
POINT ❸

상품 콘셉트에 따른 표현이
어디에도 없다

고급 브랜드라는 점만을 전면에 너무 내세우고 있으며, 상품의 품질에 맞는 표현이 없으므로 상품 자체의 매력이 전해지지 않습니다.

DESIGN TIPS
브랜딩으로 브랜드 가치를 높이자

┌─ 브랜딩 디자인 ─┐

브랜드 콘셉트가 타깃층에 와닿도록 시각적인 정보를 통해 전하는 것을 브랜딩 디자인이라고 합니다. 브랜딩이 이루어졌는지에 따라 그 후의 기업 성장률이 크게 달라집니다.

✔CHECK 브랜딩의 목적

기업이나 상품·서비스 등의 콘셉트를 명확히 하고 누가 어떤 상황에서 손에 넣고 싶어 할지, 어떤 가치가 있는지를 타깃층에게 호소하는 것이 브랜딩의 목적입니다.

✔CHECK 디자인의 역할

구체적으로 말하면 브랜드 로고부터 웹사이트, 브랜드와 관련된 판촉 도구 등 모든 디자인을 통일하여 시각적으로 공개함으로써 브랜드 이미지를 확립할 수 있습니다.

브랜딩 디자인을 성공시키는 비결

①브랜드 콘셉트의 명확화

어떤 강점이 있고 사용자에게 어떤 장점이 있는지 누구에게 어떤 이미지를 전하고 싶은지 등 브랜드의 현상 파악과 이미지, 타깃층을 명확히 하여 디자인을 할 때 흔들리지 않는 축을 만드는 것이 중요합니다. 알기 쉽게 키워드를 설정하는 것을 추천합니다.

②콘셉트의 시각화

브랜드 콘셉트를 설명하지 않아도 제삼자에게 시각적으로 전해지는 디자인을 만드는 것이 필수입니다. 키워드부터 브랜드 컬러, 로고타이프, 타깃층에 맞는 비주얼을 만들어 브랜드 이미지를 확립해 나가야 합니다. 그러려면 일관된 이미지의 통일이 필요합니다.

요컨대 브랜딩 디자인의 목적은

⌄⌄⌄

**브랜드의 본질적인 매력을 시각적으로 표현하여
사용자에게 사랑받는 브랜드로 키우는 것**

디자인이 사람에 끼치는 영향력은 절대적입니다! 브랜드 콘셉트를 이해한 후에 메시지를 그래픽에 녹여 내어 많은 사람의 마음을 울리는 디자인을 만들어 보세요!

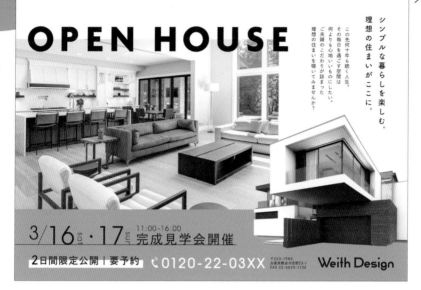

A

B

정답

A

Right!

Answer
08 모델하우스 전단지로
더 어울리는 것은 어느 쪽?

실내 구조를 알 수 있으면
생활하는 모습을 상상할 수 있다

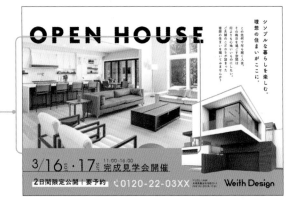

Good!
POINT

실내 사진이 커서
머릿속으로 떠올리기 쉽다

방 안의 모습이 전해지면 생생하게
라이프 스타일을 상상할 수 있으며,
이 모델하우스에 가 보고 싶다는 충동
으로 바뀝니다.

아쉬운

B

Mistake!

실내 사진이 작고
흥미가 샘솟지 않는다

실내 사진이 작으면 흥미가 샘솟지
않습니다. 또한 외부 사진과 실내 사
진의 크기가 같은 비율이기 때문에
임팩트가 부족합니다.

Bad!
POINT

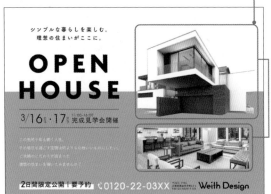

DESIGN
― Point

보는 사람의 상상을
불러일으키게끔 디
자인하자!

전단지는 보는 이가 몸을 움
직일 마음이 들게 만드는 홍
보 매체입니다. 사진 소재
중에서 어떤 것을 크게 보여
주면 타깃층의 마음에 와닿
을지, 사람의 심리를 고려한
디자인을 생각해 보세요.

TORIE CORPORATION

性別やキャリアなど関係なく

未来を切り拓く力を求めています。

君は"未来"に何を描く？

2024 NEW GRADUATE ENTRY START ——— RECRUIT

TORIE CORPORATION

性別やキャリアなど関係なく 未来を切り拓く力を求めています。

君は"未来"に 何を描く？

2024年 新卒 エントリー募集開始 》 RECRUIT

▶ Theme 대졸 채용의 구인 광고 배너

이유도 생각해 보세요!

▶ Hint 자신의 밝은 미래를 그릴 수 있는 것은 어느 쪽인지 생각해 보세요!

정답

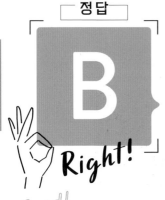

B

Right!

캐치프레이즈가 다이렉트로 전해지며 밝은 미소의 직원에게서 희망이 느껴진다

Good!
POINT

메인 비주얼에 활기가 있고 기분이 좋아진다

직원이 밝은 미소를 보이면 사내의 좋은 분위기가 전해지며, 기업 이미지도 올라갑니다. 또한 캐치프레이즈가 손글씨라면 메시지성도 높아집니다.

아쉬운

A

Mistake!

너무 세련되어 얼핏 구인 광고로 보이지 않는다

Bad!
POINT

세련된 느낌이 눈길을 끌지만, 구인 광고라고 파악하는 데 시간이 걸립니다. 또한 피사체의 표정이 어두우면 불안감을 조성할 가능성이 있습니다.

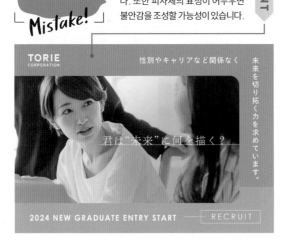

DESIGN
— *Point*

구인 광고는 '알기 쉬움'과 '안심감'이 필요!

구인 광고를 할 때는 기업 이미지를 높이는 것이 중요합니다. 사진이나 배색 등으로 보는 이가 이 기업에 들어가고 싶게 만드는 표현을 염두에 둡시다. 안심감이나 신뢰감을 안겨 주는 그래픽 표현이 베스트입니다.

과정 설명 디자인으로 더 좋은 것은 어느 쪽?

A

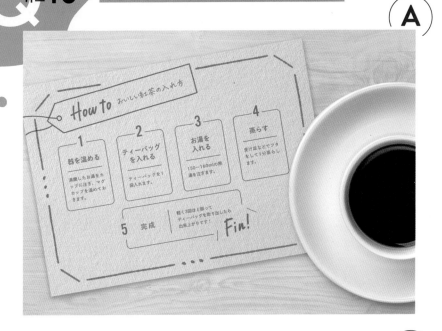

B

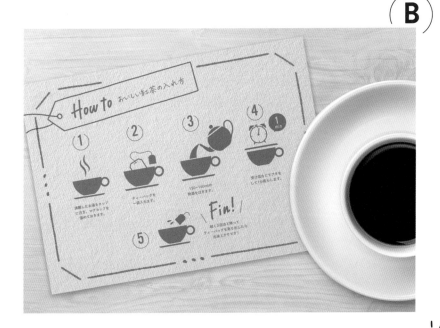

▶ Theme 홍차 끓이는 법 레시피

어느 쪽인지 아시겠나요? 정답은……

▶ Hint 읽는 사람의 수고를 덜 수 있는지가 포인트!

정답

Answer
10 과정 설명 디자인으로 더 좋은 것은 어느 쪽?

단순한 그림을 사용하면
읽지 않아도 전해진다

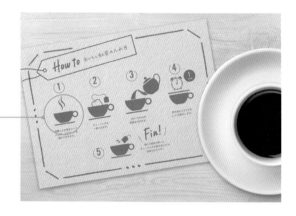

Good!
POINT

단순한 일러스트가 있어
알기 쉽다

단순한 일러스트로 설명하면 문자
를 읽지 않아도 전해집니다. 보다
알기 쉬운 설명서를 만들고자 한다
면 그림을 적절하게 활용합시다.

아쉬운

문장을 읽는 수고가
필요하다

알기 쉽게 그룹으로 나누어 가독
성은 있지만, B와 비교하면 읽는
동작에서 피로감이 느껴집니다.

Bad!
POINT

DESIGN
Point

설명서는
그림이 필수!

설명서는 문자가 작을 때
가 많기에 글로 가득 차 있
으면 읽을 마음이 들지 않
습니다. 이때 간단한 그림
을 넣으면 문자를 읽지 않
아도 내용을 전할 수 있습
니다. 읽는 이에게 무척 친
절한 디자인이라 할 수 있
겠죠. 문장의 양이 많거나
동작을 설명할 때는 그림
을 넣어 보세요.

웹 디자인의 기본을 배우자 반응형 디자인

사람마다 PC, 태블릿, 스마트폰 등 웹사이트를 볼 때 이용하는 기기가 다릅니다. 또한 화면 사이즈도 PC는 가로로 긴 반면, 태블릿과 스마트폰은 세로가 긴 것처럼 가로세로 비율이 다릅니다. 웹 디자인을 할 때는 어떤 기기로든 스트레스 없이 볼 수 있도록 기능적인 레이아웃으로 디자인해야만 합니다.

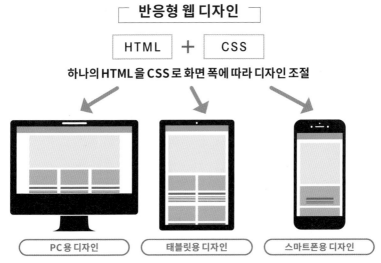

┌ 반응형 웹 디자인 ┐

HTML ＋ CSS

하나의 HTML을 CSS로 화면 폭에 따라 디자인 조절

PC용 디자인　　태블릿용 디자인　　스마트폰용 디자인

'반응형 웹 디자인'이란 PC, 태블릿, 스마트폰 등 서로 다른 화면 사이즈의 기기에 맞춰 보기 좋게 최적화하여 표시되도록 레이아웃을 전환하는 디자인을 말합니다.

✓ CHECK 　모바일 버전 디자인의 포인트

❶ 메뉴 표시 간략화

페이지의 메뉴 버튼은 아이콘으로 만들고, 터치하면 별도의 창이 열리도록 하여 조작의 간편함을 중시합니다.

❷ 메뉴 표시 간략화

PC 버전의 문자 크기 그대로 스마트폰으로 보기에는 너무 작아서 읽기 어렵습니다. 스마트폰 버전에서는 가독성을 중시한 크기를 고릅니다.

❸ 메뉴 표시 간략화

화면 하단은 손가락으로 조작하기 쉬우므로 그곳에 문의 버튼을 배치하면 접속률이 높아집니다.

웹 디자인을 할 때는 기능 측면을 중시한 디자인이 필요합니다. 지식을 몸에 익혀서 퀄리티를 높여 보세요.

CHAPTER

\04/

장소와 시간을 생각하는
디자인의 비밀

—

우리가 디자인을 보는 순간은 언제일까요?
아침에 지하철이나 버스를 탔을 때 광고에서,
점심이나 저녁의 메뉴판에서 등 다양한 장소나 시간에서
디자인을 보게 됩니다.
사실 디자인은 장소나 시간을 고려하여 만들어지고 있답니다.
이 비밀을 알면 디자인이 보다 재밌어집니다.

CHAPTER 04 | CONTENTS

퀴즈 01 도로변 광고로 적절한 것은 어느 쪽? ·················161

퀴즈 02 들어가기 쉬운 카페 매장은 어느 쪽? ·················167

퀴즈 03 오피스 거리에 있는 인테리어 숍의 간판으로 어울리는

쪽은? ··173

퀴즈 04 SNS 광고로 효과적인 것은 어느 쪽? ·················179

퀴즈 05 신상품 발매 천장걸이 광고로 효과적인 것은

어느 쪽? ···185

퀴즈 06 여름의 이미지가 샘솟는 것은 어느 쪽? ·················191

퀴즈 07 런치 광고에 최적인 것은 어느 쪽? ·················197

퀴즈 08 디너 광고에 최적인 것은 어느 쪽? ·················199

퀴즈 09 크리스마스 행사 광고에 어울리는 것은 어느 쪽? ········201

도로변 광고로
적절한 것은
어느 쪽 ? ▶▶▶

Q 퀴즈 01 도로변 광고로 적절한 것은 어느 쪽?

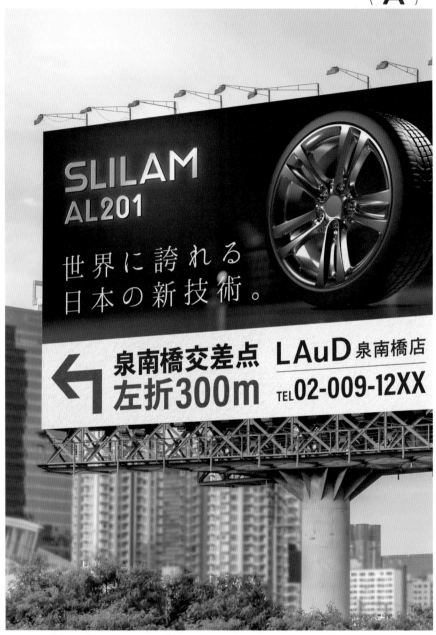

▶ Theme 타이어 가게의 도로변 간판

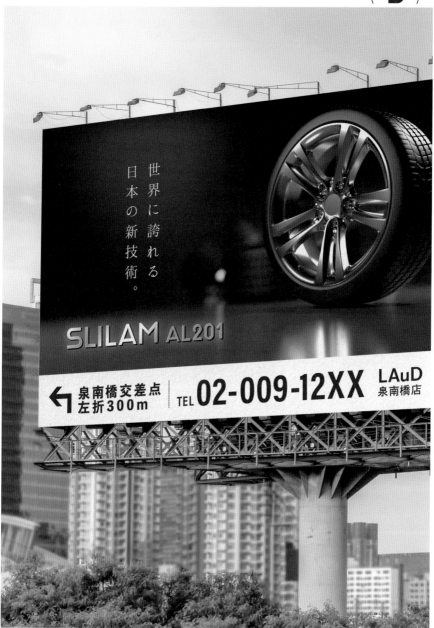

정답

A

Right!

Answer
01 도로변 광고로 올바른 것은 어느 쪽?

문자가 크고
시인성이 높다

Good!
POINT
①

문자가 크기 때문에 가독성 좋다
운전하면서도 정보를 읽을 수 있도록
문자를 키우는 것이 필수입니다.

SLILAM
AL201

世界に誇れる
日本の新技術。

← 泉南橋交差点
左折300m

LAuD 泉南橋店
TEL02-009-12XX

Good!
POINT
②

주목도가 높은 색과 알기 쉬운 아이콘
장소를 나타내는 중요 정보는 눈에 띄는 색을 고르는 것이 좋습니다. 교통 표지
처럼 단순하고 알아보기 쉬운 아이콘을 함께 사용하면 알기 쉽습니다.

DESIGN
Point

야외 광고는 시인거리를 고려하여 디자인한다
도로변이나 빌딩 등에 설치하는 간판은 보는 이가 움직이고 있기 때문에
움직이는 중에도 제대로 알아볼 수 있는 디자인인지가 중요합니다.

문자가 작고 운전 중에는 정보를 읽을 수 없다

Bad!
POINT ❶

문자가 작기 때문에 인상이 옅다

스타일리시하지만 교통 광고라는 점을 고려하면 기능성이 낮습니다. 움직이는 중에도 곧장 정보를 이해할 수 있는 디자인이 필요합니다.

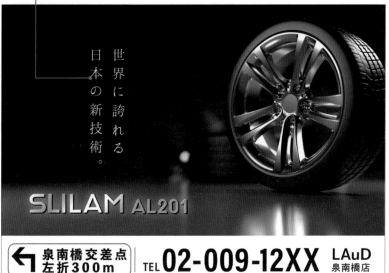

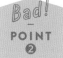

Bad!
POINT ❷

위치 정보가 눈에 띄지 않기 때문에 유도가 불가능하다

보는 이의 발길을 향하게 하기 위해서는 위치 정보를 눈에 띄게 하는 것이 필수입니다. 눈길을 사로잡을 수 있는 표현에 유념하세요.

| 야외 광고 | 야외 광고란 통행하는 보행자나 운전자 등의 불특정 다수를 대상으로 하는 교통 광고 중 하나입니다. 경기장에 걸린 간판 등은 그 장소를 이용하는 사람을 대상으로(특정인을 대상으로) 하는 홍보이기 때문에 야외 광고에 해당하지 않습니다. | 주요 야외 광고 | ・매장 간판
・벽면 광고
・스탠드 간판
・빌딩 옥상 광고탑
・도로변 간판
・대형 비전 등 |

DESIGN TIPS

야외 광고는 <u>보는 이를 의식한</u> 디자인으로

┌─── 야외 광고의 필요성 ───┐

바깥에 위치하는 야외 광고는 불특정 다수의 사람에게 홍보할 수 있기 때문에 신상품 안내를 통한 매출 증가나 음식점 등의 홍보를 통한 신규 고객 모집에 크게 관여합니다. 또한 전단지나 정보지 등의 일시적인 홍보에 비해 365일 24시간 사람들의 눈에 노출되기 때문에 <u>지속적으로 홍보 효과가 있는 판촉 도구</u>입니다. <u>인지도를 높일 때</u> 매우 효과적인 아이템이라 할 수 있습니다.

DESIGN SAMPLES
—

\ 예를 들어 어떤 야외 광고가 있는지 /
효과와 함께 살펴봅시다!

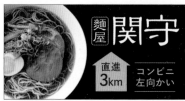

도로변 간판

인기 있는 상품 사진을 크게 배치하고, '직진 3 km'가 가장 눈에 띄는 레이아웃입니다. 심플하고 알기 쉽기에 유도 효과 및 인지도 상승 효과를 노린 디자인이라 할 수 있습니다.

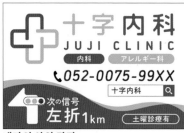

내과의 야외 간판

청결감, 신뢰감을 중시한 배색으로 병원의 이미지 상승 효과를 노린 디자인입니다. 진료 과목을 알기 쉬우며, 유도 아이콘이 재미있게 표현되어 부담 없이 진료를 받으러 갈 수 있는 분위기가 만들어졌습니다. 이미지 상승으로 신규 고객 모집을 기대할 수 있습니다.

무슨 목적으로 간판을 만드는지에 따라 효과가 달라진다는 점을 알 수 있겠죠? <u>야외 광고에서는 높은 시인성이 필수</u>라는 점을 머릿속에 넣고 효과적인 디자인을 만들어 보세요.

들어가기 쉬운
카페 매장은
어느 쪽?

▶ ▶ ▶

Q 퀴즈 02 들어가기 쉬운 카페 매장은 어느 쪽?

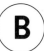

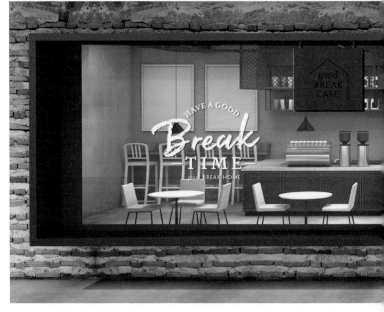

▶ Theme 유동 인구를 주요 타깃으로 한 브런치 카페

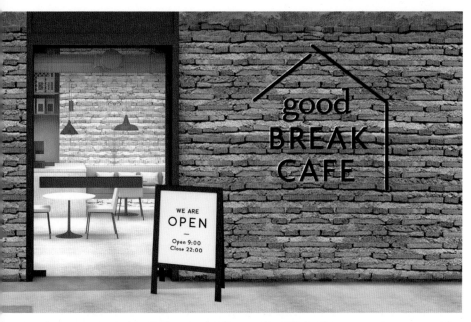

▶ Hint 입구 문이 포인트!

왼쪽 페이지 아래의 Theme도 읽어 보세요!

정답

A

Right!

Answer
02

들어가기 쉬운 카페 매장은 어느 쪽?

조명이 밝고
가게 내부 모습이 잘 보인다

Good!
POINT
❶

문이 유리로 되어 있어
가게 내부가 보이기 때문에 들어가기 쉽다

유리 소재로 된 투명한 문을 통해 밝은 가게 모습이
보이며, 들어가기 쉬운 분위기입니다. 또한 밝은 조
명은 결단력과 행동력을 높이는 효과가 있으므로
회전율도 높아집니다.

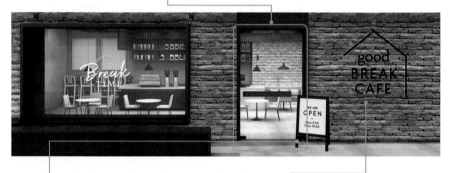

Good!
POINT
❷

간판으로 장벽을 낮춘다

가게 앞에 스탠드 간판이 나와 있는 것만으로 보
행자의 시선을 끌 수 있으며, 개방적인 분위기가
들어가기 쉬운 분위기를 연출해 줍니다.

Good!
POINT
❸

가게 이름이
크기 때문에
좋은 아이캐처가 된다

벽면에 크게 설치된 가게의 로고가 아이캐
처가 되며, 인지도를 높이는 효과가 만들
어집니다.

DESIGN
— Point

유동 인구를 타깃으로 삼는다면
가게 안이 보이는 설계와 밝은 조명의 매장 디자인을!

통행 중인 사람들의 의식을 가게로 향하게 하기 위해서는 밝고 편안해
보이는 가게의 모습이 바깥에서 보이도록 설계하는 것이 중요합니다.

가게 안이 어둡고 폐쇄적인 인상

Bad!
POINT ❶

문에 창문이 없어 가게 내부의 모습이 보이지 않고 어두운 인상

문을 통해 실내가 보이지 않으므로 문이 닫혀 있는 상태라면 들어가기 어려운 분위기입니다. 또한 조명이 어두우면 활동 의식이 낮아져서 오래 머무르게 됩니다. 이 카페의 콘셉트와는 어울리지 않는 매장 디자인입니다.

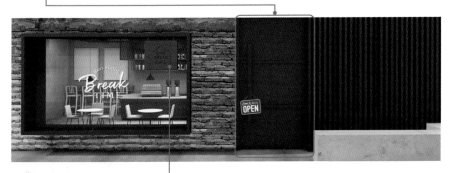

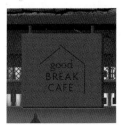

Bad!
POINT ❷

가게 이름이 눈에 띄지 않을 뿐 아니라 간판도 없어 인지도가 낮고 모객이 어렵다

가게 이름이 내부에 매달린 간판 하나뿐이므로 시야에 들어오지 않으며, 지나가다가 우연히 방문할 유동 인구에 대한 호소력이 부족합니다.

가게를 만드는 힌트 〈 들어가기 쉬운 〉

들어가기 어려운 가게의 특징 〉
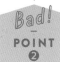
- 입구가 폐쇄적
- 가게 내부가 어두움

들어가기 쉬운 가게의 특징 〉

- 가게 내부가 잘 보임
- 가게 내부가 밝음
- 가게의 정보를 알 수 있음

입구의 분위기가 좋은 가게라면 사람들이 자연스레 모여듭니다. 매장의 외관으로서 '입구의 분위기'를 의식한다면 모객률을 높이는 데 크게 기여할 수 있습니다. 입구에 종업원을 배치하거나 간판 또는 포스터를 붙이는 것도 효과적입니다.

DESIGN TIPS
목적을 의식한 공간 만들기에 유념하자

목적을 가지고 방문하는 고객을 늘리는 매장 디자인을 하려면

기간 한정의 팝업 스토어를 개최할 때도 효과적인 방법 중 하나로, 최근 포토 부스를 설치하는 매장이 급증하고 있습니다. 포토 부스를 설치하면 구매 의욕 이외에도 '가게에서 멋진 사진을 찍고 싶다'라는 플러스 α의 방문 목적이 생깁니다. 이처럼 가게의 상품 자체를 목적으로 한 고객에 더하여 가게의 공간 디자인을 목적으로 한 고객층까지 늘릴 수 있도록 매장을 설계하면 더욱 많은 고객의 방문을 유도할 수 있습니다.

회전율이 높은 가게를 만들려면	은신처 같은 가게를 만들려면

POINT
· 카운터석 또는 1인석을 만든다
· 조명을 밝게 키운다
· 난색 계열의 인테리어
· 유리창이 있는 외관

POINT
· 입구를 폐쇄적으로
· 외관의 정보를 줄인다
· 조명을 어둡게 한다
· 가게 안이 보이지 않는 외관

가게의 회전율을 높이려면 가게에 카운터석을 많이 설치합시다. 테이블이나 의자를 높이는 것도 효과적입니다. 서 있는 상태에 가까우면 **빠르게 식사하고 바깥으로 나가고 싶은** 심리 상태가 됩니다. 그리고 조명을 밝게 하면 행동력이 촉진되는 효과가 있습니다. 사람의 심리를 고려하여 공간을 만들어 보세요.

이미 정보를 알고 방문하는 고객 위주로 은신처 같은 가게를 만들고 싶다면 일부러 폐쇄적인 공간을 만들면 효과적입니다. 조명을 어둡게 함으로써 안심감을 줄 수 있어서 오래 머물게 할 수 있으며, **객단가를 높이는 효과**를 기대할 수 있습니다. 고급스러움을 연출하고 싶을 때 특히 추천합니다.

퀴즈
03

오피스
거리에 있는
인테리어 숍의 ▶ ▶ ▶
간판으로
어울리는 쪽은?

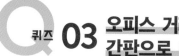

퀴즈 03 오피스 거리에 있는 인테리어 숍의 간판으로 어울리는 쪽은?

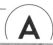

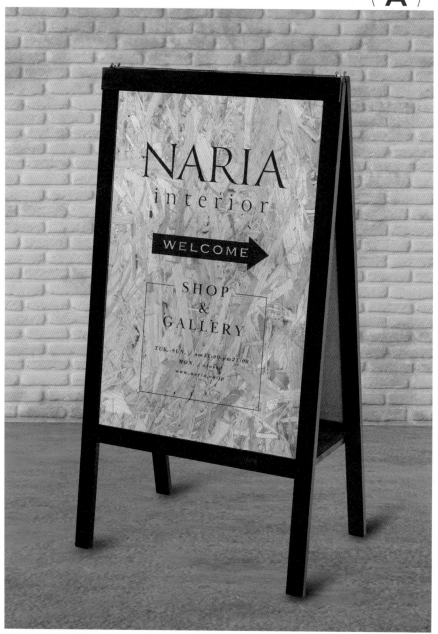

▶ Theme 스타일리시한 인테리어 숍의 간판

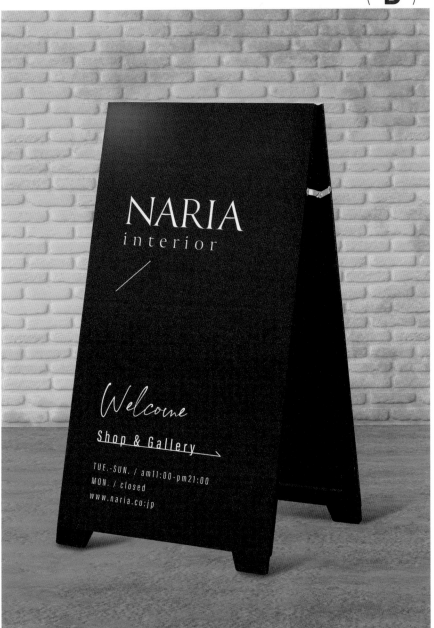

NARIA
interior

Welcome

Shop & Gallery →

TUE.-SUN. / am11:00-pm21:00
MON. / closed
www.naria.co:jp

▶ Hint 오피스 거리의 분위기에 어울리는 것은 어느 쪽인지 상상해 보세요!

정답은……

정답

Answer
03
오피스 거리에 있는 인테리어 숍의
간판에 어울리는 쪽은?

B

스타일리시하고
도회적인 인상

Right!

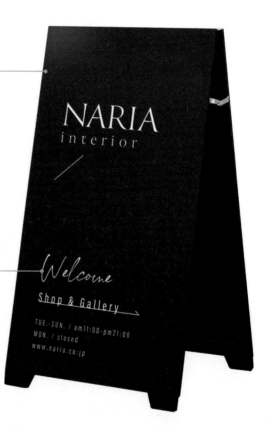

Good!
POINT ❶

테두리가 없는
심플한 흑판이 도회적

'스타일리시한 인테리어 숍의 간판'이라는 테마와 어울리며, 오피스 거리에 있어도 위화감이 없는 도회적인 디자인입니다.

Good!
POINT ❷

손글씨가 아이캐처가 된다

여백이 많으며 문자도 작은 쿨한 레이아웃이지만, 일부에 손글씨를 넣음으로써 시선을 끌고 친숙함을 연출했습니다.

DESIGN
— *Point*

스탠드 간판은 <u>가게의 이미지와 맞는 소재</u>로 선정

유동 인구를 불러들이는 효과를 기대할 수 있는 것이 스탠드 간판입니다. 가게에 방문하는 계기를 만들어 주는 역할을 하기 때문에 콘셉트에 맞는 비주얼 만들기가 중요합니다.

내추럴하고
소박한 인상

Mistake!

Bad!
POINT ❶

**내추럴 소재가
가게의 콘셉트와 어긋난다**

목재 텍스처를 사용한 데다가 테
두리로 인해 내추럴한 인상을 줍
니다. 스타일리시한 가게의 이미지
와는 어울리지 않습니다.

Bad!
POINT ❷

**장식과 레이아웃이
조금 유치한 인상**

커다란 화살표 아이콘이나 프레
임이 캐주얼한 표현이므로 타깃층
과 어긋납니다. 또한 목재 바탕에
선이 가는 세리프체는 가독성이
떨어집니다.

스탠드 간판의 장점과 효과

- 간단한 설치
- 낮은 비용
- 통행인에 대한 홍보 효과
- 유도 효과
- 인지 효과 등

스탠드 간판은 주로 매장이나 입
구에 인접한 도로에 설치합니다.
또한, 큰길에 인접하지 않은 매
장은 길 안내를 목적으로 큰길
가에 간판을 설치하여 매장으로
유도할 수 있습니다.

SPECIAL
CAMPAIGN

포스터를 바꿔 끼울 수
있는 유형이라면 캠페
인별로 내용을 손쉽게
바꿀 수 있습니다!

DESIGN TIPS
간판 디자인으로 가게의 인상을 전하자

┌ 좋은 간판을 만드는 비결을 배우자 ┐

가게의 입간판은 가게의 얼굴이자 안내자 역할을 하기도 합니다. 그리고 간판이라는 홍보 도구는 빈번하게 바꾸는 것이 아니며, 오래 사용하여 인지도를 높이는 것이 목적이기에 가게의 콘셉트에 맞는 디자인이어야 합니다. 좋은 가게 간판의 조건은 **시인성이 높고 가게의 인상과 이어지는 것**으로 요약할 수 있습니다. 간판은 가게의 판촉 도구 중 하나입니다. 가게의 인상과 타깃층을 제대로 고려한 후에 소재를 고르고 디자인을 완성해 나갑시다.

DESIGN SAMPLES
—

타깃층·가게의 콘셉트별 간판 디자인을 살펴보세요!

①	②	③
— 가게 콘셉트 —	— 가게 콘셉트 —	— 가게 콘셉트 —
일식을 중심으로 한 은신처 카페	드립 커피가 메인인 스탠드 카페	가성비 좋은 의류 상점
— 가게 분위기 —	— 가게 분위기 —	— 가게 분위기 —
산속에 있는 고택, 조용한 공간	미국 서해안 인테리어로 꾸며진 세련된 공간	백화점 안에 자리 잡은 개방감 있는 가게
자연에 둘러싸인 가게에는 목재를 이용한 수제 느낌의 간판이 제격입니다. 심플하게 가게의 로고만으로도 인상이 충분히 전해집니다.	미국 서해안 인테리어를 기조로 한 러프하고 세련된 가게에는 목재 패널을 추천합니다. 최소한의 정보만 게재하고 여백을 늘릴수록 좋습니다.	안에 있는 가게의 간판은 슬라이드식을 이용하며, 캠페인 광고나 추천 상품 홍보로 방문객 수를 늘릴 수 있습니다.

SNS 광고로
효과적인 것은
어느 쪽？

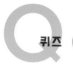

Q 퀴즈 04 SNS 광고로 효과적인 것은 어느 쪽?

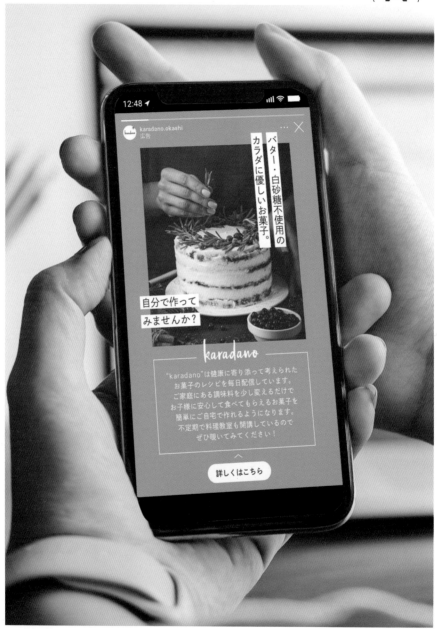

▶ Theme 간식 레시피 업로드 계정의 SNS 광고

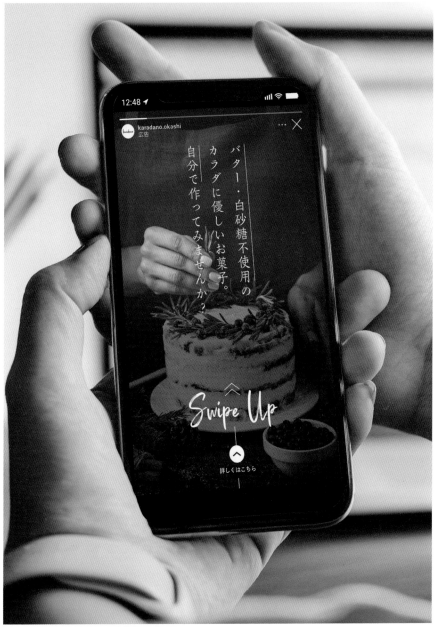

정답

Answer
04 SNS 광고로 효과적인 것은 어느 쪽?

B

정보를 최소한으로 줄이고
캐치프레이즈로 마음을 울린다

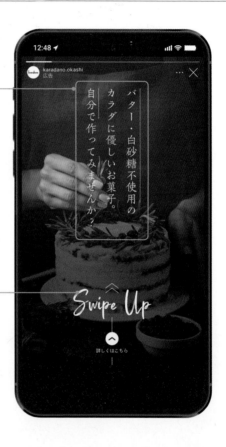

Good!
POINT ❶

심플한 레이아웃으로
캐치프레이즈에 집중할 수 있다

스마트폰과 궁합이 좋은 세로로 흐르는 동선이 심플하고 가독성 있습니다. 캐치프레이즈도 최소한으로 줄였기에 스트레스 없이 읽을 수 있고 인상에 남습니다.

Good!
POINT ❷

스와이프하고 싶어지는
비주얼 표현

캐치프레이즈 아래쪽으로 센스 있는 'Swipe Up'이라는 문자가 눈에 들어옵니다. 절로 스와이프해서 다음 페이지를 보고 싶다는 마음이 듭니다.

DESIGN
Point

SNS 광고는 읽게 하는 것이 아니라 보여 주는 것!

위의 사례와 같은 인스타그램 스토리 광고는 게재 시간이 한정되어 있으므로 짧은 시간에 보여 주는 디자인이 필수입니다. 다른 SNS도 마찬가지로 짧은 시간에 마음을 사로잡는 비주얼을 만들어야 합니다.

정보가 너무 많아서
시간 내에 전부 읽을 수 없다

Mistake!

Bad! POINT ❶

광고의 게재 시간을
생각하지 않은 정보량

SNS 광고 중에는 게재 시간이 한정된 것들이 많습니다. 시간 내에 흥미를 끌기 위해서는 불필요한 정보를 삭제하고 간결하게 전하는 것이 중요합니다.

Bad! POINT ❷

문장의 흐름과
링크의 배치가 나쁘다

문장 구성이 오른쪽 위에서 왼쪽 아래, 그리고 중앙의 장문 순으로 읽게 되어 있습니다. 이러한 문장 구성을 모두 읽은 후 아래의 링크를 누른다면 동선이 너무 깁니다.

SNS 광고의 특징

①타깃팅이 세세하다

SNS 광고는 세세하게 타깃팅할 수 있으므로 회사나 제품에 관심이 있을 법한 고객에게 직접적으로 호소할 수 있습니다.

②B to C 마케팅

소비자에게 다이렉트로 광고를 선보일 수 있습니다. 직접적인 반응을 확인할 수 있으므로 전략이 명확해집니다.

③신규 고객층을 개척할 수 있다

틈새 시간에 타임라인을 들여다보는 사람들에게 광고를 선보임으로써 신규 고객층에 어필할 수 있습니다.

※B to C: 기업이 물건이나 서비스를 일반 소비자인 개인에게 직접 제공하는 비즈니스 모델

DESIGN TIPS
SNS 광고는 <u>시각적인 호소력이 필수</u>

┌ 효과적인 SNS 광고를 만드는 비결 ┐

앞에서도 설명했던 것처럼 SNS 광고는 '순식간에 보는 이의 흥미를 끄는 디자인'을 만들어야
합니다. 아래의 사례를 보면서 구체적인 디자인 포인트를 찾아봅시다.

디저트 가게의 세트 상품 광고

 **정보량이 많고 상품의 장점이나 인상이
전해지지 않는다**

첫 화면에서 모든 정보를 전하려고 하는 바람에 지저분해 보이며,
각 상품의 매력이 제대로 전해지지 않습니다.

 **이미지 수를 늘려서 심플하게,
상품 이미지가 아름답게 보이는 구성**

슬라이드식 광고의 특징을 살려서 여러 장의 이미지로 각 상품의
장점을 전할 수 있는 광고로 변경했습니다.

슬라이드 1

슬라이드 2

슬라이드 3

슬라이드 4

 POINT

1 | 타깃을 명확하게
2 | 읽게 하기보다 보여 줄 것
3 | 다양한 광고를 여러 장 제시

타깃층에 와닿는 비주얼을 의식하고, **전하고 싶은 정보를 간
결하게 정리하여 시각적으로 호소합시다.** 또한 홍보하는 내
용이 같더라도 여러 장을 게재하면 좋은 결과로 이어지기 쉽
습니다.

퀴즈
05

신상품 발매
천장걸이 광고로
효과적인 것은
어느 쪽?

▶ ▶ ▶

Q 퀴즈 05 신상품 발매 천장걸이 광고로 효과적인 것은 어느 쪽?

▶ Theme 유기농 주스의 신상품 발매를 안내하는 지하철 천장걸이 광고

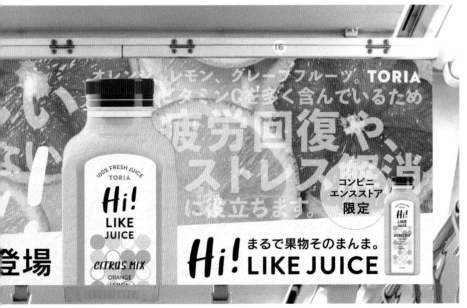

▶ Hint 고개를 들어 천장걸이 광고를 볼 때 어디에 가장 눈길이 가는지 생각해 보세요! 정답은······

정 답

B

Right!

신상품 발매 천장걸이 광고로
효과적인 것은 어느 쪽?

하단에 중요한 정보가 모여 있다

Good!
POINT
❶

천장걸이 광고는 올려다보는 광고, 사람의 시선을 생각해서 하단에 정보를 모았다

지하철 위쪽에 걸려 있는 천장걸이 광고를 볼 때, 사람의 시선은 아래에서 위로 이동합니다. 따라서 하단에 타이틀이나 상품 이미지 등 중요한 정보를 배치하는 것이 중요합니다.

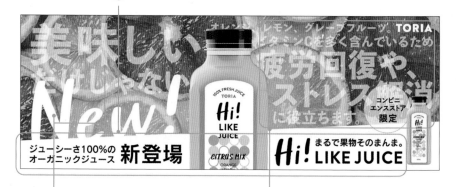

Good!
POINT
❷
임팩트 있는 비주얼

배경 전체에 상품을 연상시키는 사진과 문자를 배치하여 승객의 눈길을 끄는 디자인입니다.

Good!
POINT
❸
승차 중에 차분히 읽을 수 있는 정보량

지하철 내에서 혼잡할 때 읽는 광고라고 생각하면, 임팩트 있는 비주얼과 함께 읽을 수 있는 내용을 넣으면 보다 깊은 인상을 줄 수 있습니다.

DESIGN — Point

천장걸이 광고는 하단에 중요 정보를 모은다!

전단지와 같은 지면 레이아웃을 할 때는 왼쪽 위에서 오른쪽 아래로 시선이 흐를 것을 예상해서 상단에 중요 정보를 모으는 경우가 많지만, 천장걸이 광고는 아래에서 위로 시선이 흐릅니다. 이 차이를 이해하고 디자인에 활용하세요!

상단 넓은 범위에
정보가 들어 있다

아 쉬운

A

Mistake!

Bad!
POINT
❶

**사람의 시선을
생각하지 않은 레이아웃**

시선의 마지막에 닿는 상단에
중요한 정보가 있으면 인상에
잘 남지 않습니다.

시선은
아래에서 위

**상단은 앞의 광고에 가려서
보이지 않는 상태가 된다**

천장걸이 광고는 연속해서 걸려 있기 때문에 보는 사
람의 위치에 따라 바로 앞 광고에 가려서 보이지 않게
될 가능성도 있습니다. 그렇기에 하단에 중요한 정보
를 담는 것이 중요합니다.

╲ 하단만 보인다 ╱

일본 지하철 천장 걸이 광고의 크기

B3 — 364 mm / 515mm

B3 와이드 — 364 mm / 1030mm

일본의 천장걸이 광고는
기본이 B3입니다. 상단
은 홀더에 끼워지므로
적어도 30 ~ 40 mm 는
여백이 필요합니다.

DESIGN TIPS
천장걸이 광고는 공간과 시간에 대한 의식이 필요

┌ 천장걸이 광고의 특징을 이해하자 ┐

천장걸이 광고의 특징을 이해한 후 콘셉트나 타깃층에 맞는 디자인을
생각하면 퀄리티 높은 표현을 할 수 있습니다.

✓ CHECK

① 시인성을 높여야 한다

대중교통을 이용하는 불특정 다수의 사람
에게 어필할 수 있고 반복 효과와 접촉률이
높은 광고 미디어이므로 시인성을 높이면
효과적입니다.

② 읽게 하는 광고로 만든다

지하철 안은 혼자서 일정 시간을 보내는 환
경이므로 정보를 많이 담아도 읽어 줄 가능
성이 높습니다. 읽게 하는 레이아웃을 의식
하는 것도 추천합니다.

③ 갱신 빈도가 높다

며칠, 몇 주의 빈도로 바뀌므로 최신 정보
를 게재하기 좋은 광고입니다. 신상품 발매
나 세일 광고 등에 최적입니다.

④ 브랜드 형성에 도움을 준다

공공성이 높은 장소에 게재되었다는 신뢰
감 덕에 기업 가치가 높아지며, 브랜딩에
큰 도움이 됩니다.

DESIGN SAMPLES

임팩트가 필수인 천장걸이 광고
비주얼 표현의 사례를 소개합니다.

사진을 여백 없이 깔아서 사진의 인상
을 전면에 드러낸 그래피컬한 디자인입
니다.

캐치프레이즈를 바깥으로 삐져 나갈 정
도로 크게 배치하여 메시지성을 높인
코미컬한 디자인입니다.

퀴즈 06

여름의 이미지가 샘솟는 것은 어느 쪽?

▶ ▶ ▶

CHAPTER | 04

장소와 시간을 생각하는 디자인의 비밀

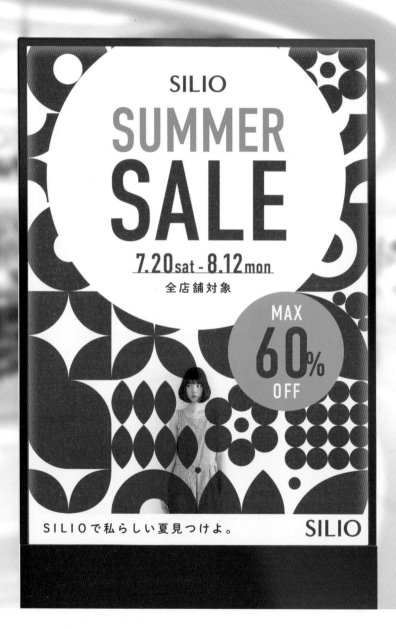

▶ Theme　디지털 사이니지를 사용한 상업시설의 세일 안내 광고

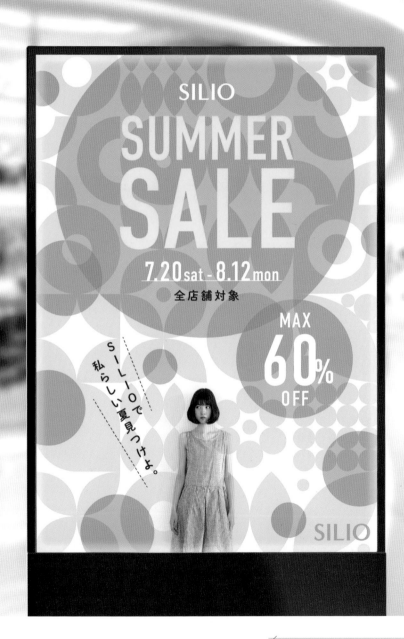

▸ Hint 기분 좋은 여름이 느껴지는 것은 어느 쪽?

어느 쪽인지 아시겠나요? 정답은……

정답

B

Right!

여름의 이미지가 샘솟는 것은 어느 쪽?

배색과 장식이 여름답고 상쾌하다

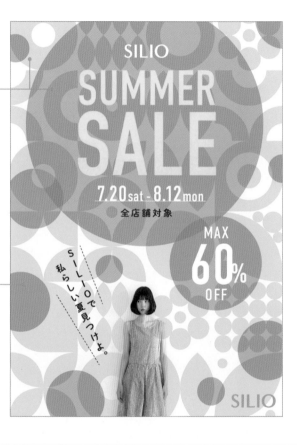

Good!
POINT ❶

하늘색과 노란색이 상쾌한 여름을 느끼게 한다

색이 가진 이미지를 제대로 이용한 배색입니다. 디지털 사이니지는 심플하게 시선을 끄는 것이 중요합니다. 배색으로 인상을 확립합시다.

Good!
POINT ❷

여름다운 장식

파란색 도트 무늬는 물이나 여름에 마시고 싶은 탄산음료를 떠오르게 합니다. 단순하지만 도트를 흩뿌리는 것만으로 단번에 여름 느낌을 연출할 수 있습니다.

DESIGN
—
Point

장소와 계절에 맞는 배색과 장식을 고르자!

계절감을 연출하고 싶을 때는 반드시 배색에 신경 써야 합니다. 색이 사람에게 주는 영향력은 상상 이상으로 크다는 점을 기억합시다. 장식과 무늬도 인상을 결정하는 데 중요한 디자인 요소입니다.

배색이 숨 막힐 듯 덥고
무늬가 모던한 가을 느낌이다

아 쉬운

A

Mistake!

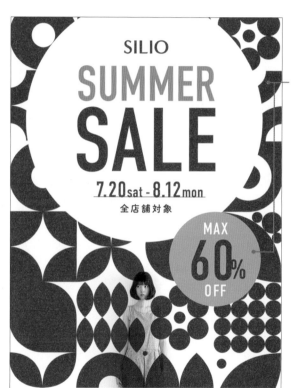

Bad!
POINT ❶

배색에서 여름이
느껴지지 않는다

빨간색은 주목을 모으는 색이
므로 아이캐처로는 적합하지만,
전면의 빨간색과 포인트로 사용
한 주황색으로 인해 무척이나
더운 여름을 연상하게 됩니다.
또한 무늬가 모던한 이미지이기
에 가을에 가까운 느낌으로도
보입니다.

사 이 니 지 / 디 지 털

디지털 사이니지란 야외, 매장,
상업 시설 내부나 교통 기관 등
의 다양한 장소에서 정보를 제
공하는 디스플레이를 말합니다.
포스터와 같은 종이 매체보다 시
인성이 높은 것이 특징입니다.

이 용 장 면

매장
신상품이나 캠페인 광고

공공시설
기업 광고, 안내 표시

DESIGN TIPS
설치 장소에 맞는 디자인

디지털 사이니지 디자인의 비결

디지털 사이니지는 설치 장소에 따라 역할이 크게 달라집니다. 교통 기관인지, 병원인지, 매장 앞인지……, 어떤 콘텐츠라면 효과적일지 생각하여 디자인을 제작합시다.

✔ CHECK

① 심플하고 시선을 끄는 디자인으로

사람이 왕래하는 곳에 설치되기 때문에 홍보나 공지 목적이라면 단시간에 내용을 전할 수 있는 시선을 끄는 디자인이 필요합니다.

② 인상의 확립

상업 시설이나 병원 내부와 같은 특정 장소에 설치한다면 그 장소의 인상에 맞는 디자인을 유념합시다.

아이캐처를 만드는 비결
※아이캐처란 광고에서 시선을 끄는 요소를 말합니다.

① 메인 타이틀 SALE 등의 문자로 보여 준다.
② 메인 그래픽 상품 사진이나 일러스트로 보여 준다.
③ 컬러 시선을 끄는 배색 or 세계관을 연출하는 배색으로 보여 준다.

어떤 요소로 사람의 시선을 끌지 그 방법은 다양하지만, 콘텐츠의 콘셉트를 명확히 해서 타깃층에 맞는 아이캐처를 만드는 것이 중요합니다.

DESIGN SAMPLES

계절감은 인상을 연출하는 하나의 수단입니다.
계절감에 맞는 배색 샘플을 소개합니다.

봄

밝고 연한 색조로 봄의 화초를 연상시키는 배색

여름

채도가 높은 파란색과 노란색으로 상쾌한 배색

가을

채도가 낮은 난색 계열로 차분하고 모던한 배색

겨울

한색 계열로 추위가 느껴지는 배색

Q 간단 퀴즈 07 런치 광고에 최적인 것은 어느 쪽?

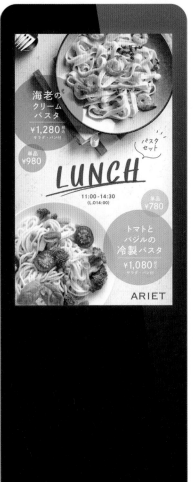

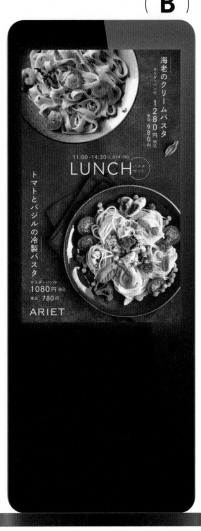

정답은 다음 페이지의 왼쪽 위!

▶ Theme 디지털 사이니지를 사용한 이탈리안 레스토랑의 런치 광고

▶ Hint 기분이 좋아지는 것은 어느 쪽일까요?

정답

A

Right!

Answer
07 런치 광고에 최적인 것은 어느 쪽?

밝고 건강한 이미지가 낮을 연상시킨다

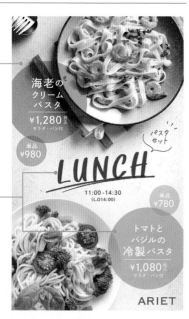

Good!
POINT ❶

배경이 밝다

밝은 색조의 배경을 선택했기에 요리와 그릇도 밝은 인상을 줍니다. 환한 인상이 점심 식사에 딱입니다

손글씨와 원 장식이 온화하다

Good!
POINT ❷

타이틀이 손글씨이므로 친근감이 샘솟습니다. 또한 파스텔 컬러의 원 프레임이 부드러운 인상입니다.

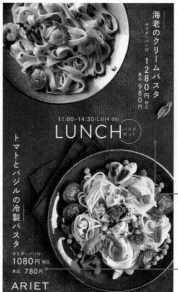

아쉬운

B

Mistake!

전체적으로 어둡고 무거운 분위기

Bad!

배경이 어둡고 중후한 느낌

POINT ❶

배경의 어두운 돌 소재가 무거운 분위기를 만듭니다. 활동적인 낮의 이미지와는 맞지 않습니다.

Bad!

문자 짜임새에 움직임이 없다

POINT ❷

문자 짜임새가 평범하기 때문에 지루한 인상입니다. 정적인 표현이 많고 런치 타임의 느낌이 샘솟지 않습니다.

디너 광고에 최적인 것은 어느 쪽?

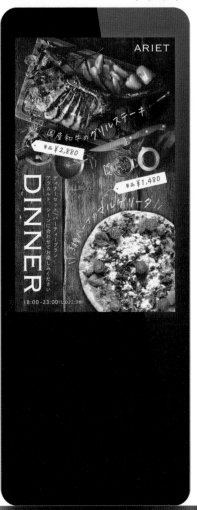

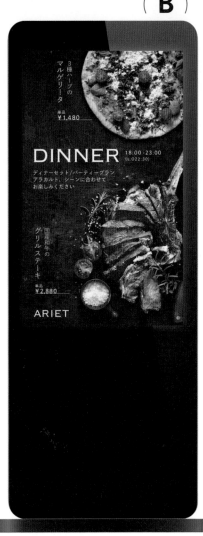

정답

Answer
08 디너 광고에 최적인 것은 어느 쪽?

차분한 분위기가 밤의 독특하고 특별한 느낌을 준다

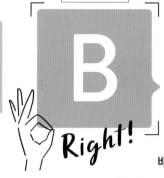

정답

B

Right!

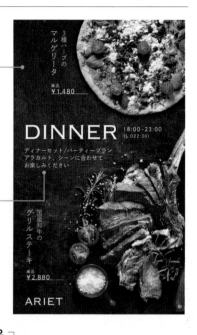

Good!
POINT ➊

배경에 중후함이 있다

검은색 돌의 배경이 중후함과 고급스러움을 연출하는 데 큰 역할을 합니다. 요리가 돋보이는 디너다운 특별함이 있습니다.

심플한 장식이 어른스러운 분위기
Good!
POINT ➋

직선적인 레이아웃이 스타일리시하고 차분한 어른의 분위기를 연출합니다. 이 가게라면 차분하게 시간을 보낼 수 있을 것 같다는 기대감이 듭니다.

아쉬운

A

Mistake!

귀여운 표현이 활동적

Bad!
➊ POINT

어슴푸레한 조명이 밤의 느낌을 주지 않는다

배경과 요리의 대비가 약하고, 어슴푸레한 밝기가 밤의 이미지와 조금 어긋납니다.

Bad!
➋ POINT

문자 장식이 귀엽다
움직임이 있는 문자 장식이 귀엽고 활동적인 이미지를 만들고 있습니다.

A

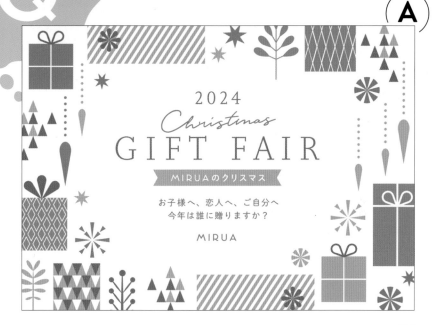

B

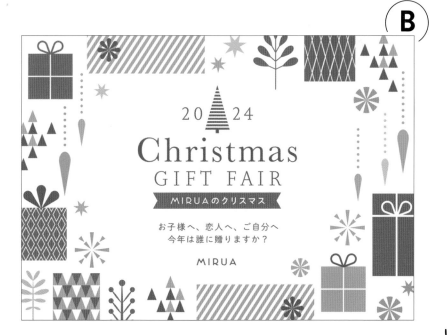

▶ Theme 크리스마스 기프트 페어의 배너 광고

이유도 생각해 보세요!

▶ Hint 한눈에 크리스마스라고 떠올릴 수 있는 것은 어느 쪽일까요?

정답

Right!

Answer 09 크리스마스 행사 광고에 어울리는 것은 어느 쪽?

빨간색·녹색·금색의 배색만으로 크리스마스가 떠오른다

Good!
POINT

배색을 통한 이미지 메이킹 이 이루어졌다

크리스마스 컬러를 이해한 후 채도를 떨어뜨려 유치하지 않고 어떤 연령층에게도 와닿는 배색 입니다.

아쉬운

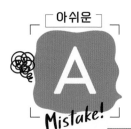

Mistake!

겨울 이미지가 너무 강하다

한색 계열과 금색으로 꾸몄기 에 추위가 느껴지며, 정보를 읽기 전까지는 크리스마스 페 어라고 파악할 수 없습니다.

Bad!
POINT

DESIGN
—
Point

전통적인 색상을 사용하여 타깃층을 의식한 배색

전통적인 행사에는 기본 컬 러가 있습니다. 다만 그것을 그대로 사용하는 것이 아니라 타깃층에 맞는 명도나 채도 로 조절하면 보다 호소력을 높일 수 있습니다.

물건이 잘 팔리는 매장의 비밀 가게의 디스플레이

평소에 자주 이용하는 편의점이나 슈퍼마켓 매장도 사람의 행동을 고려하여 만들었다는 사실을 알고 계신가요? 매장을 디자인하는 작업은 인기 있는 가게를 만드는 것과 크게 관련되어 있습니다.

잘 팔리는 매장 만들기의 포인트

① 팔고 싶은 상품의 진열 면적을 늘린다

상품의 '시인성'과 매출은 비례한다고 알려져 있습니다. 상품의 진열 면적을 늘리면 그만큼 사람들의 시선에 닿기 쉽기 때문에 매출이 높아집니다.

② 팔고 싶은 상품을 중앙에 배치한다

진열대에 놓인 상품 중 중앙에 놓인 상품이 가장 매출이 좋다고 알려져 있습니다. 그다음으로는 오른쪽(상품 B)이 주목받기 쉬운 위치입니다.

③ '골든존'을 활용한다

골든존
가장 손에 집기 쉬운 높이의 진열

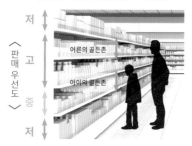

수직형 진열대에서는 위에서 2단, 3단이 골든존으로 여겨지며, 선반 매출의 80~90%가 집중됩니다. 아이, 여성, 남성마다 신장에 따라 골든존이 달라지기 때문에 상품별 타깃층에 적합한 높이에 진열하면 매출 상승으로 이어집니다.

④ 저매출 상품을 인기 상품 사이에 끼운다

매출이 낮은 상품을 인기 상품 사이에 끼우는 것만으로 인기 상품에 대한 주목도를 이용하여 매출이 낮은 상품의 인식률을 높일 수 있습니다. 이것을 샌드위치 진열이라고 합니다.

진열 선반만 하더라도 많은 전략이 담겨 있다는 사실을 알 수 있습니다. 평면 디자인에서 디스플레이까지, 모두 사람의 행동이나 동작에 맞춰 만들어졌다는 사실을 알면 재미가 늘어납니다.

대상에 맞춘
디자인의 비밀

—

애초에 우리는 왜 디자인을 할까요?
상상했던 디자인, 목적과 시간과 장소에 맞는 디자인을 만들더라도
그것을 봐 줄 사람이 없으면 의미가 없습니다.
누구에게 보여 주고 싶은지,
누가 사용하는 디자인인지,
그 사람에 맞는 디자인인지가 가장 중요합니다.

CHAPTER 05 │ CONTENTS

퀴즈 01 성인 여성을 대상으로 한 디자인은 어느 쪽? · · · · · · · · · · · · 205

퀴즈 02 디자이너의 관심을 끄는 포스터는 어느 쪽? · · · · · · · · · · · · · 211

퀴즈 03 모두 함께 즐기는 야외 페스티벌 전단지에 어울리는 것은
어느 쪽? · 217

퀴즈 04 사고 싶어지는 자기계발서는 어느 쪽? · · · · · · · · · · · · · · · · 233

퀴즈 05 어린이 마음에 와닿는 전단지는 어느 쪽? · · · · · · · · · · · · · · 229

퀴즈 06 마켓플레이스 사업을 하는 기업 로고 마크에 최적인 것은
어느 쪽? · 235

퀴즈 07 전국에 체인을 갖춘 내추럴 카페의 패키지 디자인으로 최적인 것은
어느 쪽? · 243

퀴즈 08 많은 사람이 모일 것 같은 세미나 광고는 어느 쪽? · · · · · · · · 251

퀴즈 09 남녀노소 누구에게나 눈길을 끄는 것은 어느 쪽? · · · · · · · · 253

퀴즈
01

성인 여성을
대상으로 한
디자인은
어느 쪽?

▶ ▶ ▶

Q 퀴즈 01 성인 여성을 대상으로 한 디자인은 어느 쪽?

A

▶ Theme 30대 여성을 대상으로 한 라이프스타일 잡지

lifestyle magazine for woman

HO.TIME

Life with Green

4
2024
April

森呼吸したくなる部屋づくり

ライフスタイル
アドバイザー

久米浬
MOOK本付

「エコ・プラント」でクリーンな空気を
室内で育てやすいエコ・プラント10選
初心者さんにオススメ！枯れにくく強い観葉植物
インテリアとコーディネート　緑のあるナチュラルルーム

SERA文庫

▶ Hint　30대 여성이 좋아하는 분위기는 어느 쪽인지 생각해 보세요!

정답은……

정답

A Right!

Answer
01 성인 여성을 대상으로 한 디자인은 어느 쪽?

채도가 낮고
차분한 분위기

Good!
POINT ❶

배색을 사진 톤에 맞춰서 통일감을 유지한다

대비(밝은 부분과 어두운 부분의 차이)가 약하고 채도가 낮은 사진에 전체 배색을 맞췄습니다. 스모키 컬러로 통일함으로써 어른스러운 인상을 연출했습니다.

Good!
POINT ❷

띠를 반투명하게 표현해서 투명감을 연출

아래쪽 띠 부분을 반투명하게 표현하는 것만으로 딱 좋은 투명감을 만들 수 있습니다.

DESIGN
— *Point*

> **30대 이상이 타깃이라면 사진과 배색 모두 대비를 약하게 하여 투명감을 만든다**
>
> 프레시한 10~20대와 경험을 쌓아 온 30대는 가치관이 다릅니다. 비주얼은 채도를 약간 낮춘 차분한 표현이 좋습니다.

너무 뚜렷해서
유치한 분위기

lifestyle magazine for woman

HO.TIME
Life with Green

4
2024
April

「エコ・プラント」でクリーンな空気を
室内で育てやすいエコ・プラント10選
初心者さんにオススメ! 枯れにくく強い観葉植物
インテリアとコーディネート 緑のあるナチュラルルーム

ライフスタイル
アドバイザー
久米 渥
MOOK本付

SERA文庫

Bad!
POINT ❶

사진의 채도가 높고
깨끗한 인상

대비가 강하고 채도가 높은 사진
은 생생한 생명력을 느낄 수 있기
때문에 보다 어린 이미지입니다.
독자층과는 어울리지 않습니다.

Bad!
POINT ❷

채도가 높은 배색은
유치한 느낌

채도가 높은 색은 눈에 잘 들어
오지만 유치한 인상이 들기도 합
니다.

어른스러운 인상을 만드는 힌트

채도는 높고, 대비는 강하게

채도는 낮고, 대비는 약하게

채도가 높고 대비가 강한 쪽이 뚜렷한 느낌이
들고 어린 인상이며, 채도가 낮고 대비가 약한
쪽은 경계선이 애매하고 차분한 인상이 듭니
다. 사진 보정과 배색의 톤을 통일함으로써
인상을 결정할 수 있습니다.

DESIGN TIPS
사진과 배색을 맞춰서 <u>인상을 만들자</u>

┌ **사진과 색의 관계를 이해하자** ┐

① 가족 대상

사진	· 아이가 좋아하는 가벼운 조식 · 대비가 강하고 채도가 높다
배색	· 채도가 높은 노란색 =활기찬 이미지

② 10~20대의 젊은 여성 대상

사진	· 젊은 여성이 좋아하는 디저트 · 흰색이 많고 깨끗한 이미지 보정
배색	· 채도가 높은 핑크 =귀여운 이미지

③ 직장인 대상

사진	· 방에서 조식, 느긋한 시간 · 대비가 약하고 채도가 낮다
배색	· 채도가 낮은 베이지 =차분하고 어른스러운 이미지

④ 시니어 대상

사진	· 시니어층이 좋아할 만한 일식 · 부드러운 빛이 느껴지는 난색 보정
배색	· 채도가 낮은 녹색 =힐링되고 여유로운 인상

위 그림을 보면 알 수 있듯 같은 레이아웃이라도 사진과 배색을 바꾸는 것만으로 호소할 수 있는 타깃층이 달라집니다. 사진 내용만이 아니라 사진을 보여 주는 방식(보정)도 타깃층에 맞춰 조절하면 보다 만들고 싶은 인상이 명확해지며 제대로 전해지는 그래픽 표현이 가능합니다. **그래픽 디자인은 특히 시각으로 호소하는 힘이 강하면 강할수록 의도가 전해지기 쉬워집니다.** 누구를 대상으로 한 홍보물인지 잘 이해한 후에 사진 소재나 트리밍을 생각하고, 색조 보정을 하여 전체 배색을 정해 디자인을 완성해 나갑시다.

디자이너의 관심을 끄는 포스터는 어느 쪽?

▶ ▶ ▶

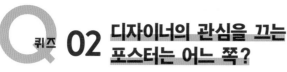

A

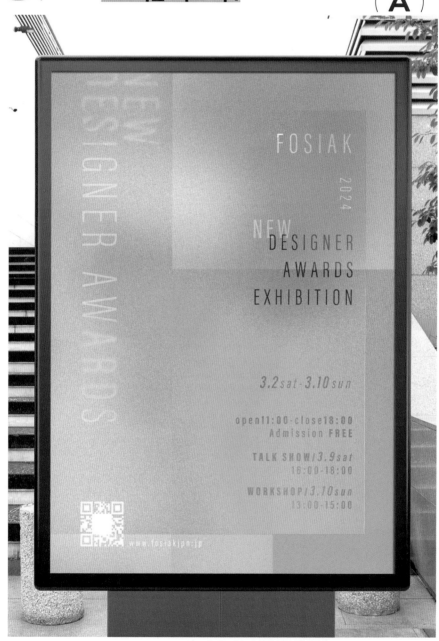

▶ Theme 아트 기업의 디자이너 신인상 전시회 홍보 포스터 ▶ Target 디자이너 또는 디자인을 좋아하는 사람

NEW '타깃'이 등장했습니다

212

정 답

Right!

디자이너의 관심을 끄는 포스터는 어느 쪽?

추상적이고 상상이 부풀어 오른다

Good!
POINT ❶

고정된 이미지를 주지 않는 비주얼

다양한 작품이 전시되는 디자 인전 판촉물은 구체적인 이미지 의 비주얼보다는 추상적인 비주 얼로 상상력을 불러일으키는 것 이 좋습니다. 특히 전문 지식이 나 취향이 확고한 디자이너에게 는 추상적인 편이 와닿습니다.

DESIGN — Point

모든 것을 확실하게 드러내지 않는 비주얼로 상상력을 불러일으켜 관심을 끌자!

항상 정보를 명확히 전하는 비주얼이 좋은 것만은 아닙니다. 일부러 추상 적으로 만듦으로써 관심을 얻을 수도 있습니다.

구체적이어서
이미지가 고정되어 버린다

Mistake!

Bad!
POINT **1**

작품 일부를 잘라 내어 사용하면 강렬한 인상을 준다

출품된 작품의 일부를 판촉 도구로 사용하면 그 작품의 이미지가 강렬하게 머릿속에 남아 선입견이 생겨 버립니다. 해당 작품에 관심이 없는 사람은 방문할 마음이 들지 않겠죠. 홍보하는 내용에 따라서 비주얼을 정하는 것이 중요합니다.

구체적인 디자인·추상적인 디자인

구체적인 디자인

구체적인 디자인이란 '하늘 사진', '꽃 일러스트' 등 누가 보더라도 그 그래픽이 무엇인지를 알 수 있는 디자인을 말합니다. 정보를 정확하게 시각으로 전할 수 있는 점이 장점입니다.

추상적인 디자인

추상적인 디자인이란 색이나 도형을 사용한 '언어로 표현 가능한 구체적인 형태로 한정되지 않는' 디자인을 말합니다. 보는 사람의 이미지를 고정하지 않고 '인상'만을 전할 수 있습니다.

DESIGN TIPS
추상적인 디자인은 자유도 높은 표현이 가능하다

추상적인 디자인을 만드는 힌트

'추상적인 디자인'이라고 한마디로 말하더라도 막상 만들 때는 어떻게 하면 좋을지 알기 어렵죠? 여기에서는 몇 가지 추상적인 디자인을 만들 때의 재료를 소개합니다. 아이디어를 떠올리는 힌트로 머릿속에 넣어 두면 도움이 된답니다.

DESIGN SAMPLES

추상적인 디자인의
대표적인 아이디어를 알자!

① 일러스트

구체적인 사물의 일러스트가 아니라 형태가 없는 텍스처나 무늬를 조합한 일러스트입니다. 배색이나 무늬로 커다란 인상을 전할 수 있습니다.

② 그러데이션

그러데이션이나 블러를 사용한 그래픽 표현입니다. 신비로운 느낌을 줄 수 있으며 불가사의한 점이 사람의 관심을 부를 수 있습니다.

③ 기하학무늬

원이나 정사각형, 삼각형 등의 도형을 조합해 만드는 기하학무늬는 조합하는 도형에 따라 모던한 인상이나 샤프한 인상을 만들 수 있습니다.

모두 함께 즐기는 야외 페스티벌 전단지에 어울리는 것은 어느 쪽？

▶ ▶ ▶

Q 퀴즈 03 모두 함께 즐기는 야외 페스티벌 전단지에 어울리는 것은 어느 쪽?

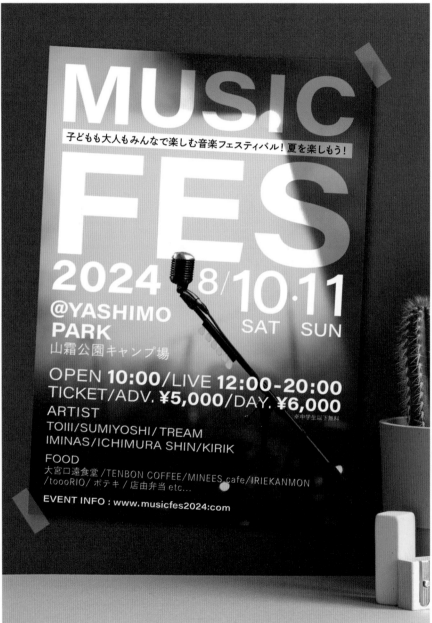

▶ Theme 야외 음악 페스티벌 전단지　　▶ Target 남녀 관계없이 아이부터 어른까지 폭넓은 연령층

▶ Concept 가족, 친구, 연인 등 누구와 함께여도 즐길 수 있는 야외 페스티벌이기에 즐거움을 전면에 드러내고 싶다.

MUSIC FES
2024

子どもも大人もみんなで 楽しむ音楽フェスティバル！夏を楽しもう！

8/10 SAT
11 SUN

@YASHIMO PARK
山霜公園キャンプ場

OPEN 10:00
LIVE 12:00-20:00

TICKET
ADV.¥5,000 DAY.¥6,000
※中学生以下無料

ARTIST
TOIII/SUMIYOSHI/TREAM/IMINAS
ICHIMURA SHIN/KIRIK

FOOD
大宮口遠食堂 / TENBON COFFEE/MINEES.cafe
IRIEKANMON/toooRIO/ ポテキ / 店由弁当 etc...

EVENT INFO : www.musicfes2024:com

▶ Hint　누구와 함께여도 즐길 수 있을 것 같은 분위기는 어느 쪽?

이유도 생각해 본 후에 페이지를 넘기세요!

정답

B

Right!

모두 함께 즐기는 야외 페스티벌 전단지에
어울리는 것은 어느 쪽?

경쾌하고 재미가 있으며
타깃층이 폭넓다

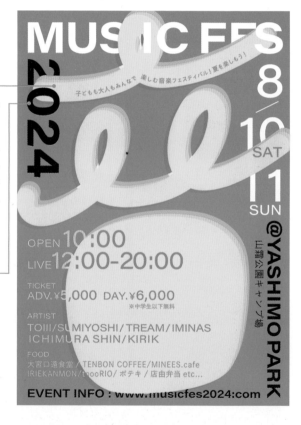

Good!
POINT ❶

자유 곡선으로 그려진 '음(音)'
이라는 문자가 큰 임팩트

선으로 그린 손글씨 느낌의 문자가
경쾌하고 귀여우며 친숙함을 연출
합니다. 나이와 관계없이 즐길 수
있을 것 같다는 상상이 부풀어 오
릅니다.

Good!
POINT ❷

숨기거나 보여 주거나 하는
문자가 리듬을 낳는다

문자를 메인 비주얼 앞에 놓거나
일부러 뒤에 두고 숨기거나 하는
것만으로 리듬감이 생겨납니다.
두근거리는 마음이 들며 즐거운
분위기가 만들어집니다.

DESIGN
— Point

타깃층이 폭넓은 경우에는 디자인의 친숙함을 의식하자!

타깃층이 아이부터 어른까지 폭넓은 연령층일 때는 어떤 층에도 거부감 없
이 받아들여질 수 있도록 장벽을 낮추는 것이 중요합니다.

음악성이 강하고
진입 장벽이 높은 인상

Mistake!

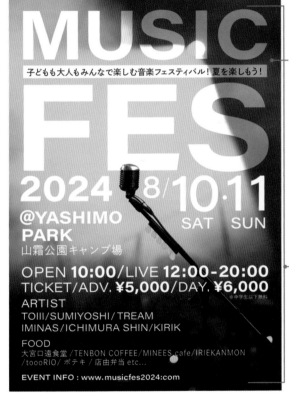

Bad!
POINT ❶

사진이 너무 멋져서
진입 장벽이 높다

메인 비주얼에 박력이 있고 멋지기에 아이나 여성이 마음 편히 갈 수 있는 이벤트인지 곧장 판단하기 어렵습니다. 타깃층을 좁히고 맙니다.

Bad!
POINT ❷

문자에 재미가 없고
차가운 인상

문자가 깔끔하게 정렬되어 있어서 가독성은 있지만, 움직임이 너무 없어서 차가운 인상을 줍니다.

낮추는 비결
진입 장벽을

- 경쾌한 분위기를 낸다
- 추상적인 비주얼을 사용한다
- 부드러운 표현(곡선, 일러스트 등)
- 밝은 배색을 선택한다
- 움직임이 있는 레이아웃으로 한다 등

타깃층을 한정하는 쪽이 비주얼 만들기가 쉽습니다. 타깃층이 폭넓을 때 우선 의식해야 하는 것이 진입 장벽의 높이입니다. 친숙함이 있어야 많은 사람의 눈길을 사로잡을 수 있습니다.

DESIGN TIPS

경쾌한 분위기를 만들 때는 <u>문자 보정이 도움을 준다!</u>

간단한 문자 보정을 마스터하자!

문자 보정은 비주얼 만들기 스킬 중 하나입니다. 다양한 방법을 알아 두면 사진이나 일러스트 소재를 사용하지 않을 때 무척 큰 도움을 줍니다. 표현의 폭도 크게 넓어 지므로 꼭 아이디어의 힌트로 삼아 보세요!

DESIGN SAMPLES

Before

After

왼쪽 문자를 바탕으로 6가지 수정 패턴을 살펴봅시다. 경쾌한 분위기가 느껴지게 수정하고 싶을 때 활용해 보세요!

① 일부를 자른다

문자의 일부를 자르고 색을 바꾸는 것만으로 세련된 귀여움을 만들 수 있습니다.

② 분해하여 겹치고 투과한다

분해한 후 연결되는 부분을 투과하여 겹치면 투명감 있는 문자가 됩니다.

③ 입체 보정을 한다

그림자를 만들어 입체감을 줍니다. 일부만 입체적으로 수정하면 눈길을 끄는 비주얼을 만들 수 있습니다.

④ 여러 번 겹친다

같은 문자를 일정 방향으로 여러 번 겹치는 것만으로 입체적으로 변합니다.

⑤ 스프레이 효과를 준다

까끌까끌한 노이즈 입자를 사용하여 문자를 보정하면 재미있는 지면으로 완성됩니다.

⑥ 글리치 노이즈 효과를 준다

영상이 흔들리는 듯한 노이즈 보정은 복고적이고 디지털한 분위기를 만들 수 있습니다.

퀴즈
04

사고 싶어지는 자기계발서는 어느 쪽 ?

▶ ▶ ▶

Q _{퀴즈} 04 사고 싶어지는 자기계발서는 어느 쪽?

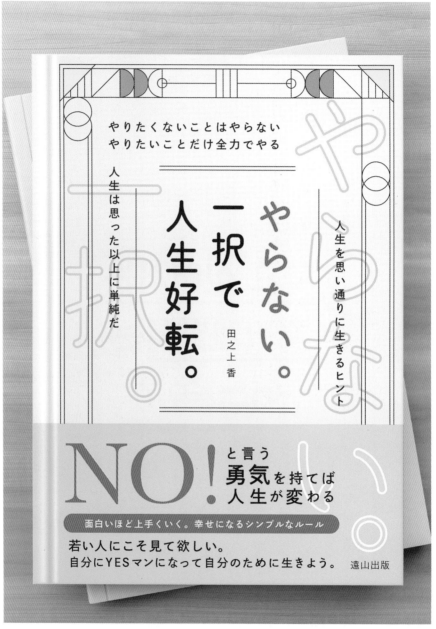

やりたくないことはやらない
やりたいことだけ全力でやる

人生は思った以上に単純だ

人生を思い通りに生きるヒント

やらない。
一択で
人生好転。

田之上 香

NO! と言う
勇気を持てば
人生が変わる

面白いほど上手くいく。幸せになるシンプルなルール

若い人にこそ見て欲しい。
自分にYESマンになって自分のために生きよう。

遠山出版

▶ Theme 자기계발서의 표지　　▶ Target 학생이나 직장인 남녀
▶ Concept 인간관계에 대해 고민하는 모든 사람을 위한 책. 젊은 층이나 여성도 부담 없이 집어 들기 쉬운 디자인이 베스트

やらない。

やりたくないことはやらない
やりたいことだけ全力でやる

人生は思った以上に単純だ。

一択で

人生を思い通りに生きるヒント

田之上 香

人生好転。

NO!

と言う勇気を持てば
人生が変わる

若い人にこそ
見て欲しい。

自分にYESマンになって
自分のために生きよう。

面白いほど上手くいく。幸せになるシンプルなルール

遠山出版

정답

A

Right!

자기계발서답지 않고 세련되며 밝다

Good!
POINT ❶

화사한 장식과 폰트가 세련됐다

이른바 자기계발서의 딱딱한 인상에서 벗어남으로써 젊은 층도 관심을 가질 수 있는 계기가 됩니다. 희망으로 가득 찬 배색인 점도 좋습니다.

Good!
POINT ❷

포인트로 폰트를 바꾼다

띠지의 캐치프레이즈는 인상에 남습니다. 핵심이 되는 한 단어의 폰트를 바꾸는 것만으로 눈길이 가는 포인트가 됩니다.

DESIGN — Point

**표지는 '책의 얼굴'!
내용에 관심이 샘솟는 계기를 만드는 것을 의식하자!**

표지 디자인은 책의 중요한 홍보 도구입니다. 표지에서 타깃층에게 강하게 호소하지 않으면 선택받지 못합니다. 표지와 띠지로 내용을 궁금하게 만드는 디자인을 의식하세요.

비즈니스서처럼
딱딱하고 무겁다

やりたくないことはやらない
やりたいことだけ全力でやる

やらない。
人生は思った以上に単純だ。

一択で

人生を思い通りに生きるヒント

田之上 香

人生好転。

NO!
と言う勇気を持てば
人生が変わる

若い人にこそ見て欲しい。

自分にYESマンになって自分のために生きよう。

面白いほど上手くいく。幸せになるシンプルなルール　　遠山出版

Bad!
POINT ❶

굵은 고딕체는
압도감이 있고 딱딱하다

직장인만을 타깃으로 한 서적이라면 최적의 표현이지만, 주장이 너무 강해서 젊은 층은 선택하기 어려운 디자인입니다.

Bad!
POINT ❷

흰색×파란색 배색이
차가운 인상

희망을 찾고 싶다는 내용에 반해 차가운 인상의 배색이기 때문에 내용과 비주얼에 조금 위화감이 생겼습니다.

보기 좋은 표지를 만드는 포인트

① 타깃층에 맞는 분위기
② 내용의 이미지와 매칭
③ 문자의 시인성을 높인다
④ 서점에서 눈길을 끄는 짜임새
⑤ 인상에 남는 비주얼을 의식

우선 타깃층의 마음에 와닿는 분위기로 꾸밀 것! 거기에 더해 눈길을 끌고 내용이 떠오르는 비주얼을 만들어야 합니다. 또한 다른 서적과 차별화를 노리면 보다 좋은 표지 디자인을 만들 수 있습니다.

DESIGN TIPS

책은 겉모습이 생명!

책의 판매량은 표지로 정해진다

'사람은 외모로 판단할 수 없다'라는 말이 있지만, 책의 경우에는 표지에 따라 책의 내용이 좋게도 나쁘게도 판단되고 맙니다. **표지로 책의 내용을 매력적으로 전하는 데 성공했는지에 따라 그 한 권의 판매량이 크게 달라집니다.**

내용 전부를 명확하게 드러내지 않고도 캐치프레이즈와 비주얼로 타깃층의 마음을 울릴 수 있는지, 표지를 본 사람에게 책을 펼쳤을 때의 두근거림을 줄 수 있는지가 포인트입니다. 책의 내용을 압축한 표지 디자인을 만드는 것에 유념합시다.

Check! ─── DESIGN SAMPLES ─

사용하는 소재에 따라서도 표현이 달라져요!

\ 타깃층에 맞는
표현의 차이를 살펴봅시다!

① 재단 사진

② 사각 사진

① 성인 대상 문고본
장식이 없는 심플한 디자인은 주로 활자가 많고 성인이 가지고 다니기에 편리한 사이즈인 문고본에 어울리는 디자인입니다.

② 젊은 층 대상 소설
타이틀을 양쪽으로 떨어뜨리고 살짝 에지를 살린 레이아웃은 10 ~ 20대의 마음에 와닿는 디자인입니다.

③ 사실적인 일러스트

④ 예술적으로 변형된 일러스트

③ 젊은 층 대상 만화
담담한 일러스트를 사용하고 손글씨를 장식한 자유도 높은 디자인은 젊은 층을 대상으로 한 만화나 동인지 등에 사용할 수 있습니다.

④ 어린이 대상 아동서
귀엽고 소박한 터치의 일러스트에 장식 문자를 합치면 어린이가 관심을 가지는 그림책의 인상을 만들 수 있습니다.

퀴즈
05

어린이 마음에
와닿는 전단지는 ▶ ▶ ▶
어느 쪽 ?

Q 퀴즈 05 어린이 마음에 와닿는 전단지는 어느 쪽?

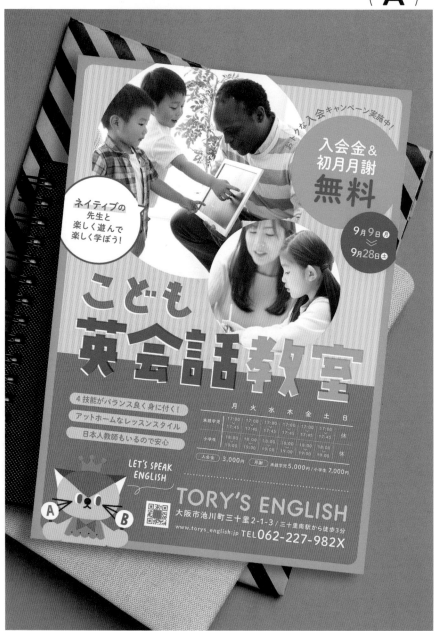

▶ Theme 어린이 영어 회화 교실 전단지　▶ Target 3세~초등학생까지의 아이를 가진 부모와 아이 본인

▶ Concept 영어 회화 자체는 부모가 자식에게 시키고 싶은 수업이지만, 아이 스스로 가고 싶어지는 디자인으로!

230

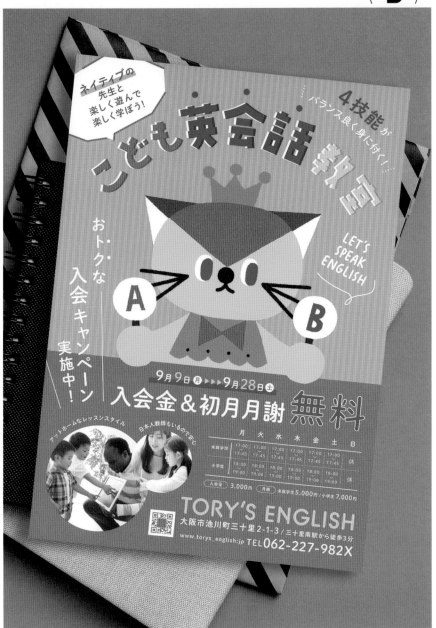

정답

B

Right!

귀여운 캐릭터가
아이의 마음을 자극한다

Good!
POINT ❶

캐릭터가 매력 있고
관심이 샘솟는다

귀여운 캐릭터가 그려진 전단지가 눈앞에 놓여 있으면 자연스레 아이의 관심을 끕니다. 아이 스스로가 관심을 가지면 부모는 행동으로 옮기기 쉽다는 심리를 이용한 디자인입니다.

Good!
POINT ❷

수업의 모습을 알 수 있기에
부모에 대한 호소력도 있다

상세 정보 쪽에 제대로 수업하는 모습이나 선생님의 사진이 게재되어 있기에 신뢰감과 안심감이 있습니다.

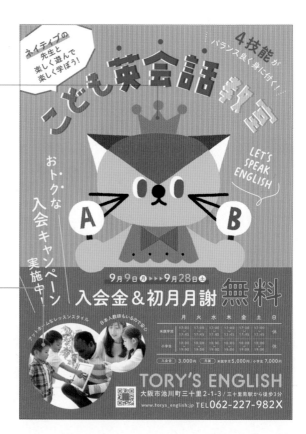

DESIGN
— Point

아이에게는 '즐거워 보여!'라고
호기심을 자극하는 표현이 베스트!

아이에 관한 홍보물은 대부분 부모를 대상으로 한 광고가 많지만, 자주성을 중시하는 경우에는 아이 자신에게 와닿는 표현이 필요합니다.

강조하는 이미지가 강해서
부모에게만 와닿는다

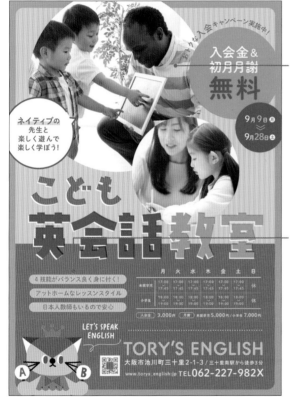

Bad!
POINT ❶

수업의 모습은
'공부'의 인상이 강하다

'공부'에 대한 인상이 너무 강하면 부모에 대한 호소력은 높아지지만 아이에 대한 호소력은 부족합니다.

Bad!
POINT ❷

움직임이 없고
딱딱한 표현이 많다

장식이 평범하고 딱딱한 인상입니다. 두근거리는 표현이 적기 때문에 아이의 마음에는 와닿지 않습니다.

어린이의 관심을 끄는 3가지 비결

어린이 대상 과자나 장난감 패키지는 상품명이 크고 컬러풀하며 귀여운 느낌인 것이 많죠?
이것은 전부 어린이의 관심을 끌 수 있는 포인트를 도입했기 때문입니다.

① 개성이 강한 폰트

こども
こども

② 컬러풀하고 뚜렷한 색

③ 귀여운 캐릭터

DESIGN TIPS
어린이의 마음을 사로잡는 비주얼 만들기를 배우자

┌─ 어린이가 가고 싶어지는 것은 어느 쪽? ─┐

A는 실제 동물원에 있는 곰의 사진을 사용한 포스터로 성인이 본다면 이쪽이 리얼하고 가고 싶어지는 마음이 샘솟을 테죠. 하지만 타깃이 어린이라면 B의 귀여운 곰 일러스트를 사용한 포스터 쪽이 마음에 와닿습니다. 이처럼 어린이에 대한 호소력을 높이고 싶은 경우에는 **이미지를 강조한 일러스트를 사용하면 효과적입니다.** 일러스트를 제대로 활용하여 어린이의 마음을 사로잡아 보세요!

✔CHECK 연령별로 일러스트의 분위기를 바꾸자!

① ②

③

① 2~5세 대상
확실한 라인, 채도가 높은 배색으로 그려진 일러스트

② 5~8세 대상
소재의 텍스처를 알 수 있는 손으로 그린 느낌의 일러스트

③ 8~11세 대상
캐릭터 설정을 알 수 있는 스토리가 있는 일러스트

마켓플레이스
사업을 하는
기업 로고 마크에 ▶ ▶ ▶
최적인 것은
어느 쪽？

※마켓플레이스 : 인터넷으로 판매자와 구매자가 자유롭게 참가할 수 있는 전자거래 시장

퀴즈 06 마켓플레이스 사업을 하는 기업 로고 마크에 최적인 것은 어느 쪽?

A

B

▶ Theme 마켓플레이스 사업을 하는 회사 로고 ▶ Keyword 돌다, 연결, 순환 ⚡ NEW '키워드' 가 추가!

▶ Concept 기업만이 아니라 일반 크리에이터도 간편히 상품을 인터넷으로 판매할 수 있으며, 정기 이벤트나 프리마켓 사업을 전개. 상품을 낭비 없이 순환시켜서 판매자와 구매자 모두 행복해지게 하는 콘셉트

▶ Hint 사업 콘셉트를 표현하고 있으며 이용자의 마음에 와닿는 것은 어느 쪽인지 생각해 보세요! ──── 정답은……

\ 어느 것도 틀리지 않았다? 관점을 바꿔 보자! /

일반인도 이용한다면 집입
장벽이 낮은 쪽이……

친숙함이 느껴지는 것은 어느 쪽?

심플하고 선진적 **A**

전체적으로 직선이 돋보이는 디자인으로, 기울임이 있는 로고타이프가 일반기업 같은 선진성을 느끼게 합니다.

》 빈틈없어 보이고 딱딱한 인상

둥그스름하고 부드럽다 **B**

선이 굵고 보기 좋은 형태입니다. 곡선 형태에서 부드러움을 느낄 수 있습니다. 알파벳 'M'으로 '순환'의 이미지를 만든 점도 좋습니다.

》 *Good* ____
경쾌하고 부드러운 인상

섬세하고 여성스럽다 **C**

심볼 마크와 로고타이프 모두 가는 선으로 만들어져 있어 섬세한 인상입니다. 화사한 라인이 상냥하며 여성스러움이 느껴집니다.

》 *Good* ____
섬세하고 아름다우며 상냥한 분위기

청결감과 고급스러움 **D**

샤프한 라인이 특징적입니다. 라인의 굵기에 강약이 있는 로고타이프이기에 높은 품질이 느껴지며, 정리된 청결감이 있습니다.

》 샤프하며 고급스러운 인상

정답?

위의 내용을 살펴봤을 때 어울리는 것은 'B'와 'C'네요! 그런데 이 중 어느 쪽이 보다 좋은 로고 디자인일까요?

Step up!

추가로 수정해
비교해 봅시다!

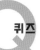

Q 퀴즈 06-2 앞으로 몇 년이고 계속해서 사용할 수 있는 쪽은?

E

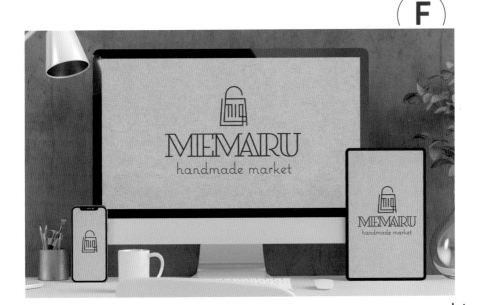

F

▶ Hint 몇 년을 사용해도 질리지 않는 것은 어느 쪽일까요? 어느 쪽인지 아시겠나요? 정답은……

정답

Right!

Good!
POINT
①

마켓플레이스 사업을 하는
기업 로고 마크에 최적인 것은 어느 쪽?

폭넓은 층에 와닿는 미니멀한 디자인

어떤 크기로 확장하더라도 사용하기 쉬운 디자인

불필요한 요소를 잘라 내고 만든 미니멀한 디자인은 어떤 크기여도 사용하기 좋으며, 질리지 않기 때문에 오래 사용할 수 있는 이점이 있습니다.

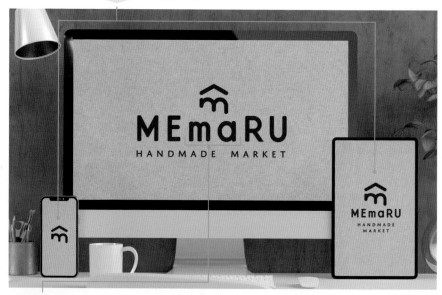

Good!
POINT
②

소문자를 더해 콘셉트를 형상화

심플하고 시인성 높은 산세리프체('세리프 = 선·장식'이 없는 서체)를 바탕으로, 소문자를 넣어 움직임을 더하고 '순환'하는 이미지를 로고타이프로도 구체화하였습니다.

DESIGN
—
Point

로고 마크는 사업 콘셉트를 명확하게 비주얼화하여 내구성과 확장력 있는 디자인으로 만듭시다!

로고 디자인은 기업이나 가게의 얼굴이라고 해도 과언이 아닐 정도로 중요한 그래픽 도구입니다. 크고 작은 다양한 크기로 사용한다는 점, 몇 년이고 사용한다는 점을 염두에 두고 디자인하세요.

타깃층에 치우침이 있고 질릴 가능성이 있다

Bad! POINT ❶

개성이 강하기에 내구성이 부족하다

디자인성이 높기 때문에 언젠가 질릴 가능성이 있습니다. 또한 가느다란 라인은 여성층에게는 먹히지만 타깃층이 좁아지고 맙니다.

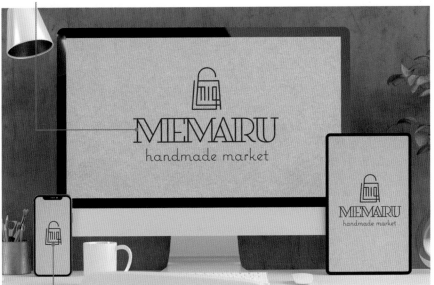

Bad! POINT ❷

자잘한 심볼 마크는 인상이 약하다

마켓플레이스는 앱으로 관리하거나 정보를 제공하는 일이 많기 때문에 심볼 마크의 존재감이 강한 쪽이 유리합니다.

로고마크

〈 주요 구성요소 〉

심볼 마크
기업이나 서비스의 콘셉트를 추상화한 도형

로고타이프
기업명, 브랜드명 등의 문자를 디자인한 것

'로고마크'란 '심볼 마크'와 '로고타이프'를 조합하여 도형화한 것을 말합니다. 용도에 따라 하나만 떼어내어 사용할 때도 있습니다.

DESIGN TIPS
로고 디자인은 콘셉트 메이킹이 중요!

로고 디자인과 콘셉트 메이킹의 관계성

로고 디자인이란 기업이나 브랜드의 '얼굴'입니다. 로고가 브랜드 이미지를 세상에 확립하며, 그 브랜드를 크게 성장시켜 나가게 됩니다. 그렇게 중요한 디자인을 아무 생각 없이 만들 수는 없습니다. 로고타이프의 폰트 선정부터 심볼 마크의 형태, 컬러, 모든 것에 의미가 있습니다. 여기에서 필요한 것이 콘셉트 메이킹입니다. 어떤 사업인지, 앞으로의 사업 전개는 어떻게 할 것인지, 타깃층은 누구인지 등 다양한 방향에서 브랜드 콘셉트를 명확히 이해하여 구체화하는 길을 찾아봅시다.

DESIGN SAMPLES

로고 디자인을 생각하는 힌트를 배우고
다방면으로 디자인 안을 생각해 보자

① 극단적으로 심플한 '뺄셈'

MEMARU

디자인 콘셉트를 너무 중시한 나머지 디자인 요소를 과하게 집어넣게 될 때도 있습니다. 가장 중요한 정보만 남겨 미니멀하게 디자인합시다.

② 장식을 더한 '덧셈'

MEM🔒RU

이미지를 보다 구체적으로 만드는 방법의 하나로, 간략화한 도형을 집어넣는 방법이 있습니다. 보다 이미지를 명확히 전달하는 방법입니다.

③ 그러데이션 활용

MEMARU

단색 디자인으로 디자인할 때도 마찬가지로 콘셉트에 맞다면 그러데이션을 사용해 볼 수 있습니다. 인상을 깊게 표현하고 싶을 때 추천합니다.

④ 이미지를 쇄신한 '반전'

리뉴얼을 할 때나 업무를 확대할 때 등 이미지를 쇄신하고 싶을 때 사용할 만한 반전 기법입니다. 이번처럼 언어를 변경하는 것도 방안 중 하나입니다.

위는 로고 디자인을 생각할 때의 발상 힌트입니다. 브랜드 콘셉트를 확실히 이해한 후에 다양한 각도, 단면을 통해 아웃풋을 어떻게 낼지 생각해 보세요. 오래 들여다보면 들여다볼수록 굳이 설명하지 않아도 전해지는 로고를 만들 수 있게 됩니다.

Q 퀴즈 07

전국에 체인을 갖춘 내추럴 카페의 패키지 디자인으로 최적인 것은 어느 쪽?

▶ ▶ ▶

!!! 이 퀴즈의 정답을 맞힌다면 대단한 실력!

Q 퀴즈 07 전국에 체인을 갖춘 내추럴 카페의 패키지 디자인으로 최적인 것은 어느 쪽?

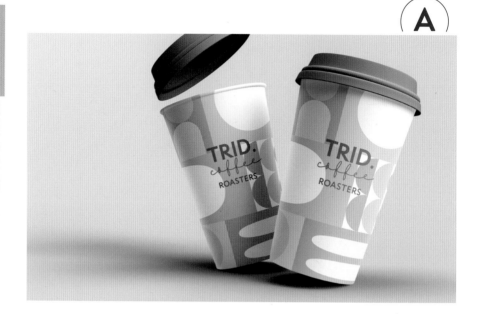

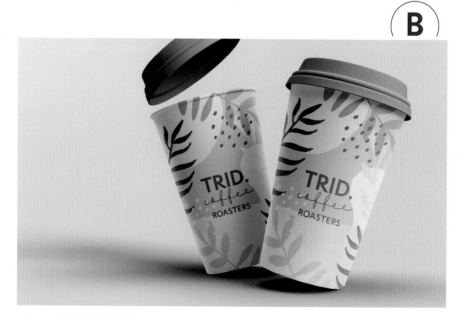

▶ Theme 카페의 오리지널 패키지 ▶ Keyword 10~30대의 남녀
▶ Concept 내추럴 취향의 카페. 전국에 매장을 오픈하는 대형 체인점이기에 지명도를 높일 수 있는 디자인이 이상적.

▶ Hint 패키지가 마음에 들어서 방문하고
 싶어지는 디자인은 어느 쪽?

왼쪽 페이지 아래의 Concept도 읽어 보세요! 정답은……

\ 어느 것도 틀리지 않았다? 관점을 바꿔 보자! /

남녀노소 관계없이 가고 싶어지는 것은 어느 쪽?

모던하고 친숙하다 **A**

단순한 도형의 패턴 무늬이므로 성별이나 나이와 관계없이 호감을 느낄 수 있습니다. 곡선을 많이 사용하고 밝은 배색인 점도 좋습니다.

》 *Good*
누구에게나 좋은 인상을 주는 디자인

내추럴하고 해외풍 **B**

손으로 그린 식물이나 무늬 패턴이 해외 느낌을 주는 세련된 디자인입니다. 어른스러운 디자인이기에 10대의 마음에 와닿기 어렵습니다.

 》 20~30대 대상 디자인

소박하고 귀엽다 **C**

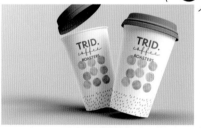

수채화 터치로 부드럽고 귀여운 디자인. 내추럴함은 가장 강하지만 남성이 좋아하는 디자인은 아닙니다.

 》 여성 대상 디자인

심플하고 내추럴 **D**

샤프한 라인이 특징적입니다. 라인의 굵기에 강약이 있는 로고타이프이기에 높은 품질이 느껴지며, 정리된 청결감이 있습니다.

》 *Good*
남녀 관계없이 좋은 인상의 디자인

┌ 정답? ┐

A OR D ?

위를 보면 타깃층에 맞는 것은 'A'와 'D' 네요! 그런데 이 중 어느 쪽이 더 좋은 패키지 디자인일까요?

Step up!
각각 다른 아이템으로 확장해서 살펴봅시다!

퀴즈 07-2 다른 판촉물로 확장하기 쉬운 쪽은?

 E

F

▶ Hint 어떤 판촉물에도 확장하기 쉬운 것은 어느 쪽?　　　　　　　어느 쪽인지 아시겠나요? 정답은……

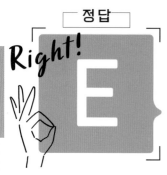

정답

Answer
07

전국에 체인을 갖춘 내추럴 카페의
패키지 디자인으로 최적인 것은 어느 쪽?

범용성이 있고
확장하기 쉬운 디자인

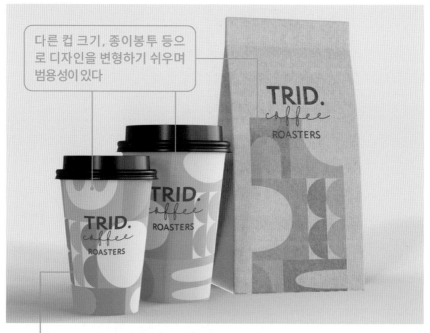

다른 컵 크기, 종이봉투 등으로 디자인을 변형하기 쉬우며 범용성이 있다

어떤 판촉물이어도 활용하기 쉽다

배색이나 레이아웃을 바꿔서 어떤 판촉물에도 활용할 수 있으며, 가게의 인상을 깊게 남길 수 있습니다. 타깃층이 너무 좁지 않기에 대규모 체인을 목표로 하는 가게에는 최적의 디자인입니다.

DESIGN
— Point

매장의 상품은 타깃층과 콘셉트를 고려한
범용성 있는 디자인으로 만든다

하나의 상품 패키지라면 판매 전략에 따라 디자인해도 문제없습니다. 하지만 가게의 브랜딩 도구가 되는 디자인이라면 앞으로의 활용도를 생각한 범용성 있는 디자인이 좋습니다.

디자인에 치우침이 있고 질릴 가능성이 있다

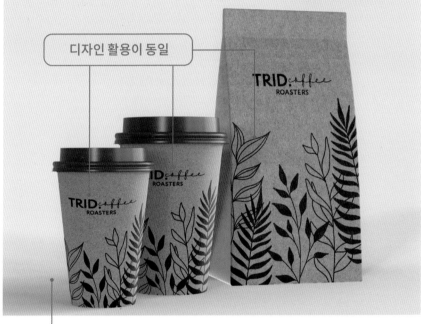

디자인 활용이 동일

TRID coffee
ROASTERS

TRID coffee
ROASTERS

TRID coffee
ROASTERS

비슷한 디자인을 계속 활용해야 해서 재미가 부족하다

다양한 판촉물에 활용할 때 디자인의 레이아웃이 유사하기 때문에 신선한 맛이 없으며 지루한 인상을 줍니다. 디자인이 한쪽으로 치우치면 쉽게 질리는 단점도 생깁니다.

브랜딩 도구

브랜딩 도구란 기업이나 가게가 갖는 인상을 소비자에게 전하기 위한 홍보 도구를 말합니다. 경쟁회사와 차별화하여 팬을 늘리기 위해 매우 중요한 역할을 합니다.

· 패키지 디자인
· 매스미디어 광고
· 웹사이트
· SNS 운용
· 팸플릿 등

사례처럼 로고가 들어간 종이컵이나 옷 가게에서 옷을 구입할 때 넣어 주는 쇼핑백 등

DESIGN TIPS
패키지 디자인은 <u>인지도를 높인다</u>

┌─ **패키지 디자인의 중요성** ─┐

가게의 로고나 콘셉트가 반영된 테이크아웃 상품의 패키지, 무늬가 들어간 쇼핑백 등은 쇼핑 후에 사용자가 가지고 다님으로써 그것을 본 사람에게 브랜드 이름이나 가게의 이름을 알리는 기회를 줍니다.

그 디자인이 호감도 높은 디자인이라면 브랜드 이미지를 높이는 것으로 이어집니다. 그것을 본 사람이 어떤 가게인지 검색해 볼 가능성이 있는 무척 효과적인 홍보 도구입니다. 매력적인 패키지 디자인으로 홍보 효과를 높여 봅시다.

Check! DESIGN SAMPLES

디자인에 따라 가게의 분위기를 전할 수 있습니다

가게의 타깃층에 맞춘 디자인의 차이를 살펴봅시다!

①

②

③

④

① 심플하고 시크
심플하고 여백이 많은 디자인은 품격이 있고 어른스러운 인상을 줍니다. 조금 가격대가 높은 가게에 최적인 디자인입니다.

② 내추럴
무늬와 폰트 모두 손으로 쓴 느낌을 주면 경쾌함도 있는 내추럴한 인상을 줍니다. 젊은 층이 타깃인 가게에 추천합니다.

③ 브루클린 취향
브루클린 취향의 캐주얼한 디자인은 남녀 관계없이 연령층도 폭넓고 많은 사람에게 사랑받습니다.

④ 경쾌하고 개성적
가게의 로고를 배경 무늬로 삼는 것만으로 가게의 인상이 강하게 남는 디자인이 됩니다. 배색에 따라 달라지긴 하겠지만 남성이 좋아하는 디자인입니다.

A

オンライン
セミナー

2024 **6.3** [月] 19:00-20:00

現役トップマーケターが伝える

売上を倍にする

マーケティング
戦略

(株)TOUNAVIプロダクツ
マーケティング部 部長
―――― 春日咲 斗真

B

オンラインセミナー

2024 **6.3** [月] 19:00-20:00

現役トップマーケターが伝える

売上を倍にする

マーケティング 戦略

(株)TOUNAVIプロダクツ
マーケティング部 部長 / 春日咲 斗真

▶ Theme 마케팅 전략의 노하우를 가르쳐 주는 세미나 웹광고

정답은 다음 페이지 왼쪽 위!

▶ Hint 세미나의 내용까지 생각해 보세요!

정답

B

Right!

Good!
POINT

Answer 08 많은 사람이 모일 것 같은 세미나 광고는 어느 쪽?

대비가 강하고 무게감이 느껴지는 표현은 남성에 대한 호소력이 높다

선진적이며 비즈니스 사고에 최적인 표현

비즈니스 관련 배너 광고는 남성의 눈길을 끄는 표현이 더 좋습니다. 높은 대비, 낮은 채도, 한색 계열을 도입하면 좋습니다.

아쉬운

A

Mistake!

가벼운 표현이기에 설득력이 떨어진다

Bad!
POINT

투명감이 있고 너무 깔끔한 디자인 이기에 홍보 내용과 매치되지 않습 니다. 캐치프레이즈에서 말의 무게 가 느껴지지 않습니다.

DESIGN
— Point —

비즈니스 광고는 설득력이 핵심!

온라인 세미나가 늘어난 지 금, 배너 광고를 이용한 이 미지 메이킹이 중요합니다. 사진을 사용하는 경우, 채 도를 낮추고 문자의 가독성 이 높은 대비가 강한 배색을 이용합시다. 문자는 시인성 이 높은 고딕체가 좋습니다. 무게감 있는 표현을 의식하 여 설득력 있는 디자인을 만 들어 보세요.

▶ Theme 재해 발생 상황을 대비한 방재 매뉴얼의 배너 광고

어느 쪽인지 아시겠나요? 정답은……

▶ Hint 노년층이어도 제대로 내용을 읽을 수 있는 것은 어느 쪽일까요?

정답

Answer
09
남녀노소 누구에게나
눈길을 끄는 것은 어느 쪽?

문자와 배색 모두 뚜렷하고 시인성이 높다

Good! POINT

심플하고 명확한 표현

보는 사람의 시각 능력과 관계없이 누구나 읽기 쉬운 폰트와 문자 짜임새. 안전을 나타내는 녹색과 주의를 촉구하는 노란색을 배색하여 '방재' 이미지와 어울리는 점도 좋습니다.

아쉬운

디자인에 너무 공들여 가독성이 떨어진다

Bad! POINT

귀여운 배색이 정보 내용과 어울리지 않습니다. 대비도 약하고 꾸밈 문자를 사용했기 때문에 노년층은 읽기 어렵습니다.

DESIGN — Point

공공광고는 모두가 보기 쉬운 디자인을 의식합시다!

공공광고는 나이에 관계없이 사람들의 생활에 관한 정보를 제공하는 것입니다. 시력이 떨어지는 노년 세대여도 불편함 없이 읽을 수 있는 디자인이 필요합니다. 과도한 그래픽 표현을 피하고 재빨리 정보를 전할 수 있는 디자인을 의식하세요.

모두에게 친절한 디자인 유니버설 디자인

세상에는 온갖 장소에 광고가 있습니다. 그중 많은 수는 특정 타깃층을 대상으로 한 홍보 매체지만, 공공광고처럼 모두에게 평등하게 정보를 제공하는 광고도 있습니다. 누구든 보기 쉬운 디자인은 어떤 것인지 살펴봅시다.

유니버설 디자인(UD)

> 주로 상품 디자인에 관한 설명이지만 그 바탕에 깔린 생각은 그래픽에서도 같습니다!

유니버설 디자인

'유니버설 디자인'은 '모든 사람에게 상냥한 디자인'이라는 의미를 지니고 있습니다. 사람은 모두 나이, 성별, 문화, 신체 상황 등 모든 조건이 각각 다르죠? 그 차이에 좌우되는 일 없이 누구든 이용하기 쉬운 디자인으로 정보나 서비스를 제공한다는 생각을 구현한 것을 '유니버설 디자인'이라고 합니다.

✔CHECK 7가지 원칙!

①누구에게나 공평해야 함
누구든 공평하게 이용할 수 있어야 한다.
※예: 자동문, 난간이 있는 계단

②사용할 때 자유도가 높아야 함
사람 각각의 특징이나 능력과 관계없이 누구든 자유롭게 이용할 수 있어야 한다.
※예: 다기능 화장실

③사용법이 간단하고 금방 알 수 있어야 함
사용하는 사람의 경험이나 지식, 언어 능력 등과 관계없이 사용법을 알기 쉬워야 한다.
※예: 전기 스위치

④필요한 정보를 곧장 이해할 수 있어야 함
사용 상황이나 쓰는 사람의 시각, 청각 등의 감각 능력과 관계없이 필요한 정보가 효과적으로 전해져야 한다.
※예: 전철 내의 전자 안내 표시

\ UD 폰트 소개 /

UD 콘셉트에 기반하여 누구든 보기 좋고 읽기 좋은 UD 폰트를 소개합니다!

⑤무심코 실수나 위험으로 연결되지 않는 디자인이어야 함
자신도 모르게 실수하거나 의도하지 않은 행동이 위험하거나 생각지도 못한 결과로 이어지지 않아야 한다. ※예: 전자레인지 등의 위험 방지 기능

UD 폰트
KoddiUD 온고딕

UD 폰트
디올폰트

⑥무리한 자세를 취하지 않고, 적은 힘으로 편하게 사용할 수 있어야 함
효율이 높으며 편하고 지치지 않게 사용할 수 있어야 한다.
※예: 수도꼭지의 레버

⑦접근하기 쉬운 공간과 크기를 확보해야 함
어떤 체격이나 자세, 이동 능력을 갖춘 사람이더라도 접근하기 쉽고 조작하기 쉬운 공간과 크기여야 한다.
※예: 우선 주차공간